生活·文化

LIVING
CULTURE

目錄

電視篇

Chapter ONE
人善人欺天不欺，人惡人怕天不怕

目錄

電影篇

Chapter FOUR

估唔到香港夜景原來係咁靚，
咁靚嘅嘢一下子無晒，
真係有啲唔抵

唔打就唔會輸，要打就一定要贏

幾代香港人，同笑同哭的光影記憶

朱耀偉　香港大學香港研究課程教授

誠如作者所言，本書「讓我們在愛恨交錯中，梳理本土電視電影歷史文化的小意義」，書中所論的影視例子我絕大部分看過，有幸再次有如身歷其境，實在是一件樂事。雖然家中最多只同時擁有兩台電視機，但如作者一樣，我曾經長時間睇電視，直至近年不少人已放棄了這個媒體，我還經常拿著遙控不停按鍵，收看大小各台不同節目，投入得懷疑自己是愛看電視劇還是愛上了電視機。

香港電影也是一樣，無論它死還是未死我都一直在看，從2023年頭票房破億而被視為香港電影重生的《毒舌大狀》，到同年聖誕檔期票房創下二十年新低期間的港產片（如《年少日記》、《爆裂點》、《不日成婚2》等）我都有入場，我信自己是不用導演告急說請大家支持香港電影也會買票的影迷。某個周日中午，在旺角看《4拍4家族》時全院真的只有四個人，耳邊忽然幻聽泰迪羅賓在說「唔打就唔會輸，要打就一定要贏」。單靠「香港人硬生生用真金白銀」，恐怕救不了香港電影。我完全同意作者說記憶消失很可怕，但正如慣性收視扼殺了電視工業，聊身支持「其實真的不算好看」的電影或許也會變成可怕的記憶。

愛恨交纏的流行文化

我一直覺得流行文化不是非此即彼，而是經常自我矛盾，令人愛恨交纏的奇怪種類，因此對其多年難以言詮的變化，以世代作解釋未免有點過分簡化。我有看《中年好聲音》，但未曾奢望尋找新偶像，作為接近六十歲的大叔，我無法認同「吳大強正過 Anson Lo 多多聲」，也難以想像「龍婷有才藝又有女人味過 Candy@Collar 十萬倍」。更重要的是自欺欺人的「我都得啦」幻象並不限於力不從心的中年，也可見於大小選秀平台。

我見證過真真正正粒粒皆星的香港電視盛世，也在戲院目睹發哥以不同方式死得轟烈，曾替他在《大香港》和《新紮師兄續集》分別演關禮傑養父和梁朝偉叔叔感到委屈，當然更為他在《英雄本色》等到機會爭一口氣而大力鼓掌。我清楚記得我看的午夜場幾乎全場觀眾在嘜哥快艇調頭去救豪哥時高聲喝彩。畢竟年代不同，我尊重作者心中的陸小鳳是萬梓良、周芷若乃周海媚，但始終相信許文強不太可能是陳錦鴻或黃曉明。此外，作者指出不講底線的靈活變通造就了當年港產片的醜陋盛世，說法未嘗沒有道理，但香港影視工業從來都是商業運作，不同年代不同環境有不同限制，不必浪漫化成可以又賺錢又上天堂的藝術。「從真功夫到中二病」與「越是困難越堅持創作」，可能只是一體兩面。

本土影視文化史

或因作者年紀關係，書中提及的主要是八十年代中期以後的例子（電視劇除了《歡樂今宵》和《風雲），電影七十年代的《中國超人》、《蛇殺手》及《成記茶樓》都是邵氏出品（嚴格來說，《關公大戰外星人》只是侵略地球的地點在香港）。七十年代末八十年代初，電視少了麗的，電影沒有新浪潮，對我來說難免若有所失。曾經千帆並舉的麗的電視示範過怎樣撼動大台，雖然未竟全功，但留低了不少創意迸出的劇集；新浪潮捲起的時候，就是香港電影的烈火青春。這些例子對堅持創作的年輕影視工作者或會有所啟發。

無論如何，書中所論橫跨七個年代，直貫主流另類不同風格，真的儼如小型本土影視文化史，字裡行間泛起的光影記憶，曾與幾代香港人同笑同哭。對真正支持香港文化的影視迷來說，本書提供了寶貴線索，讀者大可慢慢從中摸索，尋找自己故事的脈絡。

（本文標題及小題為編輯所加）

10

所有記憶都是淚水的痕跡

黎瑋思 fb 專頁「香港人在英國」版主

fb@hongkongerinuk

作者說得對：消失的記憶很可怕，因為在現在的香港，我們的記憶會被消失，我們也許也會對某些事情選擇遺忘。關於記憶，我想到的是王家衛電影《2046》中那句：所有的記憶都是潮濕的，英文譯本 All Memories are Traces of Tears 又是另一種意像。本書寫的是舊香港的光影故事，我也從電影《2046》想到以下我在往日的故事。你又有沒有自己的光影故事呢？

記憶像鐵軌一樣長

《2046》梁朝偉飾演的報館編輯周慕雲，回到香港後為不同報章寫專欄，但撞上暴動，生活不容易，有一句對白：「為了生活，我開始什麼都寫」，他寫的是寫艷情小說。

確實，在暴動後的六十年代末至七十年代，香港報章雜誌如雨後春筍，只要肯寫，文字就有價，不少文化人都曾經以筆名寫艷情小說，當時的文字尺度絕不比現在低，這些都是很多年前，我當港聞編輯時，老報人告訴我的。

我在上世紀九十年代初在某報當港聞版編輯，上班時間是晚上八時至深夜二至三時，視乎突發新聞，報館在港島區，放工後搭小巴回到灣仔的家，已經接近凌晨四點。

我是港聞版多位編輯中最年輕的，當時很多編輯包括我也會在日間有多一份工作或兼職，我之前在當時著名的出版社當編輯，雖然離職但關係很好，順理成章的繼續為其作外判編輯，也會在某雜誌寫一些不定期的專欄。

那些年辦公室仍未禁煙，在報館內除了我，所有編輯都是資深煙民，尤其是晚上十一至凌晨二時工作最忙亂時，同事都煙不離手，一根駁著一根，彷彿壓力和苦惱，都可以隨一根煙消耗，而我就只是靠咀嚼香口膠。

那年代不要說互聯網，報章仍未流行電腦排版，靠的就是我們作為編輯對版面的估算，編輯的工作包括：修改記者的稿件，當時仍然是手寫稿，我們就是在原稿稿紙上批改，然後為每段新聞起大題，判斷每行走多少字，走多少行，字體大小，小題的分布，相片數量及分布等等，當然還要兼顧廣告佔大版的面積等等。

然後，編輯會將改好的每段新聞，請植字部植字及出咪紙，最後設計員會按編輯指示，將新聞貼在大版上，交付港聞副總及報章總編輯作最後審閱，得到簽名確認，才能製版，最後落機印刷。

花樣年華的輕狂歲月

港聞是守在整份報章最後一關，最遲落機印刷，A1是頭版，是全報重中之重，一定是最有經驗的編輯主理，而我多數是負責A2或A3，如果有重大或獨家新聞，我們會待頭輪紙印好，看過後沒有問題才離開報館。

每日工作大致如此，工作時間有點日夜顛倒，我作為單身又是年輕編輯，星期六日及假期返工也是必然，其實假期出紙較少，所以工作量也較少。每晚八時回到報館，很多時只是閒著，看看即日的各大報章，這時，大家都會聊聊天。

就在某天，仍在等候港聞副總分派稿件時，一位前輩編輯燃起一根煙，告訴我，白天在《龍虎豹》當編輯，也要代筆寫艷情小說以充塞版面，

開始時有點笨拙，寫著寫著也習慣了。他還告訴我很多文藝圈著名作家的風流逸事，也有文化人沉淪的故事。

花樣年華抑或年少輕狂，大家都曾經歷往後看似荒謬又遺憾的事情，但回憶總是美好的，我也想回到上世紀七八十年代的香港，那是我們窮亦窮得快樂的時代。

翻開本書，看著作者記著那些年的光影故事，彷彿回到那年那天我最愛的香港，卻原來，笑一笑已蒼老。

曾經電視迷的自白

<div style="text-align: right">勇先</div>

我，曾經以「資深電視觀察員」（即是長時間睇電視）自居。

我，曾經家中同時擁有四台功能正常的電視機。

我，即使十幾年前大家對大台已出現嫌棄之聲，仍為保住它的慣性收視默默付出。

我，最終也放棄了大台，對上一套看過的劇集要數到二零一九年的《金宵大廈》。

我，也對大台股價愈來愈抵買而有請過「小鳳姐」。

不過當看到大台走著跟亞視愈來愈相似的軌跡，我開始害怕了，我害怕有朝一日大台真的會突然關機，然後我無法在任何平台，透過昔日的電視劇集，追憶那消逝的香港……

消失的記憶最可怕

今日我們常說，港產電視電影的風光不再，比不上這個國家或那個國度。但其實一個地方的電視與電影文化，從來也不需要跟人家比較。就如媽媽的廚藝，就算再「地獄」，對你來說都是別具意義的味道，這是別人的媽媽以至酒店大廚也無法取代。香港的電視與電影，如果你要當起〔視〕影評人，可以

15

批評的地方當然多多都有，但評論再尖酸，其實都是懷著一份感情。所以我認同人們說，如果你想一樣東西消失，應該要無視它，希望大家遺忘，而不是絮絮不休恥笑謾罵它——就像人們對香港的電視台，常常處於「又要睇又要鬧」的矛盾狀態。

面世，讓我們在愛恨交錯中，梳理本土電視電影歷史文化的小意義。

越是困難越堅持創作

此外，這本書是結集了過往在報刊的影視評論，整理之時也是百感交集。部分原因是當中的文章在執筆之時跟現在的環境，變化實在太翻天覆地；部分原因是不過是幾年之前，我們還可以在立場保守的園地，發表一些坦率的觀點而不會令編輯為難。

一見證著自己的社會文化由盛轉衰固然痛苦，但只要想到在這極端的氣候下，仍有不少電視電影人，鑽盡空子努力創作，為香港文化「點燈」留後，單是這一點，我們也不用過份悲觀。至於行有餘力的，也應該繼續支持他們。

或者我們大部份人都是口硬心軟，雖然某些電視台或某一代電影人現在的嘴臉十分可恨；但可哀的是，我們仍無法割捨昔日的香港電視電影的情感。我如是，出版社老總也如是，所以才有這本書的

16

電視篇

兩個家庭 兩代仇恨
股壇工作了斷

大時代

The Greed of Man

人善人欺天不欺，
人惡人怕天不怕

Chapter ONE

開電視是為了填補寂寞

作為一名中坑，記得小時候總覺得，電視機是家中的最重要的電器，而不少傳統家庭會將電視櫃安排毗連「神位」，可見它在家中擁有非一般神性位置。

電視的「神性」還在於價錢——今天四十吋智能電視是三四千元一台，若是內地品牌可能還會便宜一大截。但幾十年前的顯像管電視（俗稱「大牛龜」）同樣也索價數千元。由於價錢昂貴，所以當年的父母往往會將電視放在箱子裡，平日都會上鎖，以防孩子偷看。正因為守衛森嚴，更令電視機在七八十年代的小朋友，多了一份「可遠觀而不可褻玩」的神性感。

長大後，曾經我有一個習慣，就是每次回家（特別是家中只有我一人）第一件會做的事就是開電視——因為以往香港四周圍都是熱熱鬧鬧，我們習慣了嘈吵，稍為靜一點，不少人都會感到渾身不自在，甚至會因為太靜而耳鳴。所以我們從熙來攘往的街上鑽回家中，往往適應不了耳根突

22

然太過清靜，而需要一點人聲來打破焗促的寂靜。這正好解釋了不少人回家後，為何首先做的事，是開電視。

電視走下神壇

今天，不少人已摒棄這種習慣，一來是不想讓大台不勞而獲地賺取收視，二來是電視的功能早已被智能電話完全取代。過往我們必須安坐家中，才能看電視睇片，但現在透過電話，無論站在擠逼的車廂中，或者走來人流如鯽的甬道上，大家都可以隨時隨地收看不同電視台的直播節目，或按喜好看不同短片。正式將「回家看電視」這種老香港人的生活習慣徹底顛覆，而部分人的家中早已沒有買電視；即使有，也可能長期處於關機狀態……這可是你家中的情況嗎？哪怕是回到家中，各人的雙眼都只會盯著自己電話。

以往父母會怪責子女只看電視，但現在可能他們寧願子女看著同一個電視……至少有機會為死寂的家庭製造共同話題吧。

23

不要怕
是技術性調整，不要怕

大時代
衍生的丁蟹效應

在香港，有兩個因為名人而出現的「超自然現象」。第一個是由本港首富李嘉誠所觸發的「李氏力場」，成功將香港上班時間受到烈風或暴風吹襲的機會降至最低水平；另一個就是縱橫影視圈幾十年的鄭少秋，相傳每逢電視台播放由他主演的劇集，股市例必大跌一番，史稱「秋官/丁蟹效應」。

說秋官是一個劃時代的一線藝人，完全沒有半點過譽，除了因為他真的是「聲色藝」俱全外，最重要是「識玩」——七十年代他還是年輕時，古裝帥俠的形象瘋魔電視，固然演盡了張無忌陳家洛楚留香，吸盡了人氣。可是他沒有因為做大俠受歡迎，怕破壞形象而拒絕其他角色。小男人、慘到極點的正直男，秋官都入型入格，但最令人另眼相看的，是他在《大時代》演活了電視史上最經典的癲佬丁蟹。

大俠變真心膠

丁蟹之癲，在於在九十年代初已演活了二十

24

多年後的概念——真心膠。過往我們總認為，壞人總是充滿機心，永遠存著害人的惡念。但秋官卻將往日演慣忠厚戇直男的特質，與丁蟹結合，結果便創造了這個滿口仁義道德，害人卻真心覺得自己無辜的角色。

由於丁蟹在大跌市中以沽空獲利，在劇中演活出「咁多人死唔見你死」的精粹，因此每當在股市大跌時，都會想到丁蟹；然後在股災之時赫然在電視機前發現了秋官，在條件反射下，便出現了大凡有秋官的新舊戲播放，就會出現股災的「丁蟹效應」。

因著一個角色而成的都市傳聞，然後即使過了三十年，人們仍然當作冷笑話——啃下這隻累股民輸錢的死貓，秋官也心甘命抵吧。

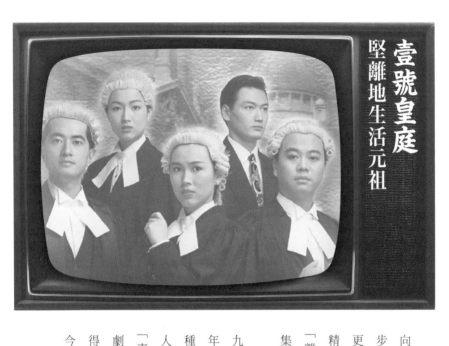

壹號皇庭

堅離地生活元祖

七八十年代的香港電視劇集，場景設定趨向寫實；到了九十年代，隨著社會環境不斷進步，觀眾對劇集的要求不只滿足於反映現實，更期望劇集能投射出其理想生活，滿足大眾的精神需要。因而出現了一些不講求生活質感的「離地」劇集，當中《壹號皇庭》算是這類離地劇集的始祖。

《壹號皇庭》共有五輯，可算是橫跨大半個九十年代。由一九九二年的第一輯，到一九九七年的第五輯，固然是開創了大台律政主題的片種，該系列的劇集更一步一步地建立了不少香港人對中產生活的無限想像，並衍生出後來同樣以「專業工種＋中產生活」，如《妙手仁心》等系列劇集。當中的劇情究竟如何精彩曲折，你未必記得，但劇中所塑造中產生活甚至至「中環價值」，至今仍影響著大部分香港人。

崇尚中環價值的中產生活

當香港還未出現沒完沒了的「疫情」之時，蘭桂坊是一個舉世皆知的夜生活潮聖地：一個小小的酒吧區，為何會在九十年代霎時成為城中潮人必到的消遣地？這固然是「蘭桂坊之父」盛智文先生的厲害，但它之所以在九十年代獲得一眾尋常百姓認識並慕名而來，多少亦因為《壹號皇庭》這類以中產生活為主題的劇集和電影，常以蘭桂坊為主要場景，並逐漸令這條酒吧雲集的街道確立為中產人士洗滌心靈的地方。時至今日，我們普遍相信一個成功的中產人士，生活一定是日間努力工作，夜晚不問世事地享樂，如此深入民心的離地教育，實在少不了《壹號皇庭》的功勞。

當然，整個「皇庭」系列令人留下深刻印象的，除了是冷靜與熱情之間的男女關係，以及緊湊法庭戲外，另一個賣點是角色們精采凝煉的對白，無論是大律師余在春（歐陽震華飾）、師爺江承宇（陶大宇飾）、律師周志輝（蘇永康飾），甚或其他枝節角色，他們的對白一點也不生活化，皆因每句對白都幾乎是經過細心鎚鍊。無論是法庭上的舌劍唇槍、朋友之間的嬉笑

搶白、面對仇人時憤怒而不失理性的罵戰⋯⋯無時無刻都在凸顯劇中人的睿智。

不理性的堅持理性

經過多年來的潛移默化下，不少吃TVB奶成長的人都認為，無論任何時候、不理大喜大悲，也保持著「做戲咁做」的冷靜與睿智，才算符合「中環價值」下的香港精神；若果你為著不公的事情而憤慨，反而會為標籤為搞事非理性甚至很暴力。久而久之，即使我們的生活空間被壓搾得幾乎連丁點喘息機會也沒有，不少人也會逆來順受，因為你若有投訴，旁人就會立刻指摘你「唔捱得又唔理性」——但為何我們會視這種不理性地堅持理性為理所當然？相信《壹號皇庭》絕對是重要原因之一吧！

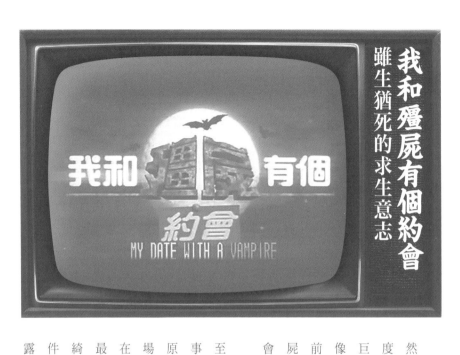

我和殭屍有個約會

雖生猶死的求生意志

亞視雖然已經被沒收了電視牌照多年，但仍然努力在互聯網 make noise，無所不用其極的程度，甚至想到捧一個其實需要社工協助的人當成巨星（諧星）。所以網民都戲謔這個曾經的電視台像殭屍般永恆不死。而剛巧亞視五十多年（連同前身麗的電視）的歷史中，其中一齣劇集正是殭屍片，正是上世紀九十年代末的《我和殭屍有個約會》。

亞視雖死，但《我和殭屍有個約會》卻是永恆，至少現在你可以 Disney+ 重溫況天佑與馬小玲的故事。《我》能夠成為長年弱勢的亞視經典，當然有其原因：單是故事天馬行空，曲折得來亦沒有爛尾收場，即使放在大台播放也可成為一時經典，更何況在亞視。被捧為永恆的神劇是常識吧！《我》劇中，最先能掀起觀眾印象的，十居其九會選馬小玲（萬綺雯飾）的短裙長腿；繼而是整齣劇幾乎沒換過那件皮褸的況天佑（尹天照飾）；又或者憑喜感十足嶄露頭角的杜汶澤（飾演金正中）。

活著但是沒靈魂

不過最令我印象深刻的，反而是一個不起眼的角色——就是林國棟（由已故演員楊嘉諾飾），林國棟在劇中是一個跑龍套，他是日東集團的副總裁（總裁為由陳啟泰飾演的山本一夫），事業有成的他偏偏患上末期癌症，可是他又不想面對化療所帶來的副作用而拒絕治療。當林國棟知道山本一夫原來是長生不死的殭屍後，便苦苦乞求對方能咬他一口，好讓自己有著不死之軀。不過但山本一夫卻老是不肯咬他，林國棟眼見自己的身體機能每下愈況，便愈著急希望成為殭屍……總之但求能夠吊命不死，即使活得「人唔似人，鬼唔似鬼」，毫無尊嚴可言亦在所不計。最後林國棟如願以償，終被催眠的山本一夫咬成殭屍。他成為殭屍後，亦連僅餘的人性也喪失了，咬死了自己的情人歐陽嘉（呂有慧飾）。

殭化的大台

話說回來，亞視衰敗多年，加上早在二○一六年已經停台，以香港人善忘的個性，理應早已被遺忘。但亞視卻成功創造殭屍般永恆不死的傳奇——但正如《我》劇中，喪屍也有很多種，既有像況天佑或山本一夫這類能力強大的殭屍，也有像林國棟這種——明明有病卻沒有接受治療的勇氣，明明該死卻乞討只求成為行屍走肉以求吊命苟且偷生……這種角色，豈不是亞視「收尾嗰幾年」的寫照嗎？沒錯，林國棟的求生意志絕對比劇中任何一個角色還要強，可是他一心只求生存，卻完全沒想過繼續存在的目標和意義；同樣亞視為延續自己所謂的不死「傳奇」，不過最可怕的是，這種「殭屍毒」真的會傳染。亞視走了後，大台便成為了殭屍般的企業——不理

30

時代轉變，不理新世代觀眾的口味早已改變，仍然大玩獎門人，又搵肥媽鼎爺教烹飪。這不僅是老化，而是徹底「殭化」。

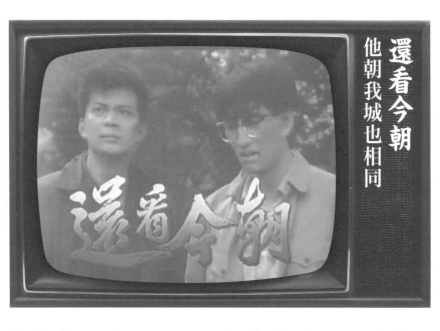

還看今朝
他朝我城也相同

如果要你數亞視最具代表的劇集，相信十居其九都會選《我和殭屍有個約會》。然而大家若有更深厚的看電視年資，其實有一套更值得分享的亞視經典劇集，正是九十年代初的《還看今朝》。

在數十載無綫亞視的收視競賽中，「亞周」都憑著幾套劇集和節目扳回勝仗，《還看今朝》是其一。任達華、黃日華、吳啟華所引發的明星效應當然重要，但劇集描述文革時代那種抑壓與瘋狂，藉著演員們精湛演技而完美呈現，才是令觀眾回味不已的主因。

選角出色 劇力萬鈞

如飾演紅衛兵小頭目姚文珠的李香琴，每每咆哮至走音，她的賣力更可謂激活了戲中歇斯底里的情緒；兩大男主角，一正一邪──由感覺予人戇直親切的黃日華演宋邦，至於奸角江書海則由九十年代奸到出汁的吳啟華擔綱。更可貴是，兩主角的童年版由李家鼎的兩名兒子李泳豪和李泳

漢亦有入木三分的演出（要知道當年二人是最精靈活潑、炙手可熱的小童星）令觀眾看起來，主線角色在童年和成年之間能實現「無縫對接」，選角之妙，實在應記一功。

毫無疑問，文革這段近代中國最不堪回首的歷史，同時成為了創作人最豐富的創作寶庫，結果令《還看今朝》成為九十年代亞視的重要亮點，更創出27點超高收視。編劇們窮畢生也未必能想像到的點子，皆可從這段歷史中得到啟發，而且極具張力的戲味：如劇初紅衛兵姚文珠跟任達華飾的宋一夫的互動，雙方的形勢在一集之間出現多次逆轉，可謂劇力萬鈞；又如李泳漢那幾幕清算校長與父母的場口，亦同樣能牽動觀眾的情緒。據說為了還原當時的社會面貌，監制韋家輝在劇情安排上，特別參詳了經歷過文革的人士意見，將那充滿戲劇性的時代，呈現在觀眾面前。

傷痕累累　歷史在重演

當然，這個故事描述的時空橫跨中港六十至八十年代，劇情中後段的發展，難免流於忠奸角色來個玉石俱焚的「港式曲折」。另外整套劇亦傾向大喜大悲極盡煽情，今日看來雖覺「重口味」，卻又實在是摸對了八九十年代觀眾的喜好。

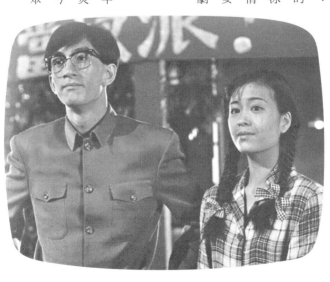

可是當下重看此劇，心裡又實在多添一份沉重，除了這確實是中國歷史一道很深的傷痕外，看著看著，更令人驚覺文革時代那種清算和檢舉以製造互相不信任的風氣，竟不知不覺在我城滋長，彷彿那個以混淆視聽、叫人「有理說不清」的姚文珠，早已從劇集中走進現實，並已經將香港帶進六七十年代那種事事鬥爭的「火紅年代」。

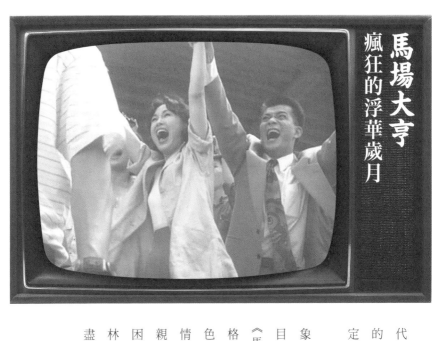

馬場大亨

瘋狂的浮華歲月

成長於八九十年代的香港人，不少都奉《大時代》為港劇經典，皆因製作人有駕馭曲折離奇劇情的膽色。但若要數故事情節夠癲夠盡，識睇，一定係睇同樣是由韋家輝監制的作品《馬場大亨》。

回想起九十年代，雖然「馬照跑、舞照跳」是象徵香港繁榮的核心價值，可是賽馬在香港人心目中，跑馬與夜總會，是難登大雅之堂的行業。《馬場大亨》對於因循的無綫來說，不僅題材破格，情節上更大膽得近乎瘋狂。戲中幾乎每個角色都彷彿有人格缺陷：主角李大有（黃日華飾）有情緒反覆、不顧後果的賭命性格；貪錢得看似六親不認的錢淺（陳秀雯飾）；會將辦事不力的手下困進棺材作懲罰、造馬案的幕後黑手倪冠鶴（羅樂林飾）……這些角色，為了目的和金錢，可以要幾盡有幾盡，令整齣劇看來格外乖張瘋癲。

大限前的瘋狂年代

此劇在一九九三年播映，李大有，大概是那

35

些年香港人自我想像的身份形象，一直過刺激的人生——神經質、精明、有膽色、有點暴發戶的老粗霸氣，還有能將不可能變成可能的本事。最經典的一幕，是他開設卡拉OK，還有幾天便開業，但裝修未完成、影碟又有問題，若未能及時開張，便會惹來債主臨門。他的女友錢淺被死線壓得失控，對大有又打又罵的發洩，但他依然一派「恰熟狗頭」的傻笑。錢淺見他嘻皮笑臉，盛怒之下把對方砸穿頭。血流披面的李大有卻失驚無神捧著吃混著自己鮮血的即食麵後，突然精明和認真起來，幾個決定，幾番指揮，竟輕易將困局化解於無形。

故事中的李大有，從一個收數的小嘍囉，克服重重挫折與轉型，最終成為馬場大亨；同樣曾幾何時，香港人相信自己也是一樣，就算忙亂得如何叫人喘不過氣，就算事情如何突發，面對多大的挫敗，自己總有辦法，在千鈞一髮之間把事情疏理好，將危機化成機會，成就國際大都會地位。

昔日神劇的神喻言

直到今日，當政者仍然想逼大家迷信，香港是有這種能人所不能的本事：不少人一方面無視外在環境的急遽轉變，一方面怪責提出問題的人做得未夠好兼搞破壞……他們要香港人篤信，哪怕世界末日地球爆炸，只要什麼也不理繼續搵錢，香港便可創造傳奇。當然，政府的邏輯是，不管你信不信，總之將big boss的

話說盡了，自己就完成了責任。結果？who cares?

說回《馬場大亨》結局，本來矢志在內地興建馬場做其大亨的李大有，因為國策有變，令計劃告吹，由於令伙伴蒙受巨大損失，大有最終不僅「被證實失去了一切」，還招來殺生之禍，死於非命。然後，只要你盤點一下過去幾年，有多少巨型企業和超級富豪，一夜之間從有到無，或「負可敵國」，就知道《馬場大亨》根本又是另一齣神喻言劇集。

37

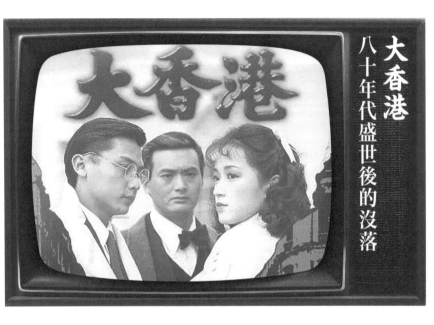

大香港
八十年代盛世後的沒落

一蟹不如一蟹,不僅是上一代人常用對後輩的批評;我們對港產電視劇的印象,同樣亦有每況愈下之感。硬要一竹篙打一船人說「今不如昔」,實在有欠公道,不過在近年愛尋找集體回憶的風潮下,的確有很多舊劇集值得再三回味,其中一齣便是一九八五年首播的《大香港》。

單看演員表,你準會認為八十年代的確是港產劇的盛世——男主角有周潤發、關禮傑;配角則劉青雲、曾江、劉兆銘和歐陽震華;就連吳鎮宇也只能充當沒有名字的跑龍套……以事後孔明的角度來看,這電視劇陣容簡直星光熠熠得難以複製。

上世紀的做大事氣慨

當然要比較八十年代與今日劇集,除陣容上「星味」的分野外,另一不同是,當年的電視劇,總是愛突顯一股「做大事」的剛陽豪氣;今天的劇集則傾向鑽進細膩的情感(當然只限具創作誠意的作品)。這種差異,大概源於八十年代香港經濟騰

38

飛，社會普遍有一種「做大事」及「食大茶飯」的自信，並在港產劇中呈現。事實上，從《大香港》的命名，已隱約透露這份自信與霸氣。

至於從內容上看，故事背景設定在二次大戰後的香港：一個百廢待興、梟雄並起的黑幫年代，而周潤發所飾演的黑幫老大駱中興：果斷、心狠手辣、寡情絕義，有陰謀但不閃縮，是種典型梟雄個性。整個故事脈絡亦「Man到冇人有」──不同的黑幫組織之間、上一代與新一代之間，互相計算、互相角力，完全是凸顯男性的義氣、陰險、野心……至於一眾女角呢？卻統統飾演等愛的伊人，為戲中的愛情線調味而已。總之一切強調「男人應該要做大事」，可謂完全道出八十年代「大香港主義」的心理寫照。

年輕人總是被批評

看《大香港》，我們或可看出八十年代兩種典型心態：其一是「男人係做大事的」，這點上文已略述；其二是「薑還是老的辣」——故事結尾，無論所謂正邪雙方，都在「長輩」駱中興調度之下，代表年輕勢力的一眾後輩均被弄得團團轉，雖然結局仍落入「惡人自有惡人亡」的天理，但在「發哥」面前，他們均顯得未夠火喉……今日社會自覺「薑還是老的辣」依然者眾，要不然怎會出現不少智者，有理沒理的批評年輕人「一代不如一代」？

40

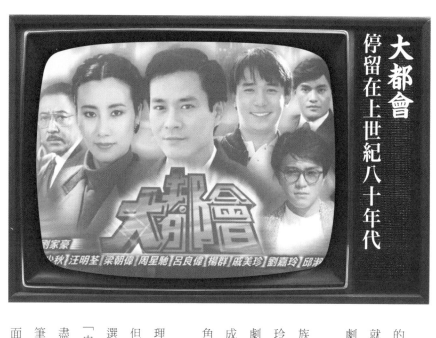

大都會

停留在上世紀八十年代

上世界八十年代，因為無綫壟斷所有具名氣的演員，所以它久不久就會使出一招「大絕」——就是找來一大堆群星來拍攝幾集（通常五集）的短劇，《楊家將》是一例，《大都會》則是另一例子。

一九八八年的《大都會》，講的其實是名門望族的家族暗戰。鄭少秋、汪明荃、呂良偉、劉嘉玲、周星馳……能數得出的當時一線演員，都在劇中出現，就連當時已屬當紅小生的梁朝偉，也成為首集便因交通意外身亡的大配角，可知故事角色之多，根本不容眾星擁有均等的出場時間。

故事的賣點，當然是源於香港人的八卦心理，喜歡看衣冠楚楚的名人背後如何藏污納垢。

但《大都會》能成為這類豪門劇的經典，在於演員選角的破格，叫觀眾耳目一新，如以向來在戲中「忠直到冇朋友」的鄭少秋和汪明荃，飾演機關算盡、一心吞併家族產業的鄭世昌和凌敏兒便屬妙筆。事實上憑鄭、汪二人在電視台累積多年的正面形象，演出這些奸險角色，在觀眾眼中，反能

41

凸顯出名門望族那種金玉其外，敗絮其中的荒謬感──始終奸人沒有奸樣，才算寫實。

舊思維難吸引年輕觀眾群

或許在以往的日子，普遍香港人生活草根，傳媒亦沒有報道太多豪門家族的新聞，故當年大家對上流社會的虛榮與黑暗充滿好奇，並喜歡透過這類豪門恩怨劇，來窺看富人的世界。

然而廿幾年過後，當世界已變了不知幾回，現實早已比劇集更離奇和引人入勝，而且資訊流通到一個地步是我們隨意上網或翻開報紙，連某某富二代的性傾向或生活的一舉一動，都瞭如指掌。但今天大台，還抱著大家族的兩代利益鬥爭、大婆二奶暗戰角力就等於劇力萬鈞的老舊思維；大概這就是大台與觀眾（特別是年輕一代）距離愈來愈遠的原因了。

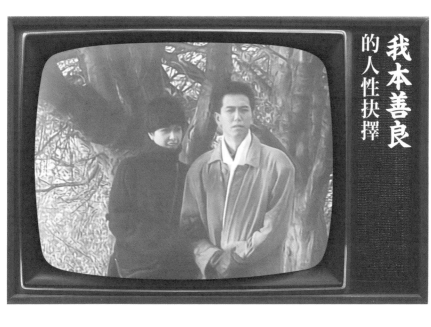

我本善良
的人性抉擇

上世紀八十年代至九十年代初，是電視的盛世。當時正值移民潮，不少移居海外的香港人都會以「租帶睇港劇」來解思鄉之情。其中在九十年代初掀起華人世界一陣「煲劇潮」的，便是距今三十多年的《我本善良》。

對筆者來說，《我本善良》之所以予人深刻印象，除了因為由梅艷芳和許志安主唱的主題曲實在超好聽外，亦因為跟今天一樣，當年的一線男角正處於「離巢潮」，出現青黃不接的現象，要不然，電視台亦不會找來一向以做奸角見稱的溫兆倫做第一男主角——齊浩男。這是一個夾在正邪之間，「好有層次」的角色。憑著這個角色，令溫兆倫當年不用高調說一些叫人雞皮疙瘩的好話，也得到觀眾普遍的認可。事實上，《我本善良》是當年的重頭劇，戲中除了有不少老戲骨外，還特別到外國拍攝外景，絕對是高成本製作。

43

角色設定難得合理

故事說齊浩男有兩個父親，一個是視如己出的有錢佬養父齊喬正（曾江飾），另一個是正義但不富有的生父蔣定邦（羅樂林飾）。身為警察的定邦，因為知道表面是正當商人的齊喬正是黑幫大佬，於是對他窮追猛打，希望將其繩之以法──利益之下，有人不擇手段奸到出汁，但作為「黑幫之後」的齊浩男，卻敢於挑戰代表邪惡的權威，這種有型的氣魄，亦令齊浩男成為當時電視迷心目中的一代男神。

《我本善良》雖然是傳統家族恩怨情仇劇，但角色個性設定合理、符合人性，不會過分善良或滅絕人性，故令人信服。故事中的齊浩男，周旋在正義生父蔣定邦和歹毒養父齊喬正之間，情與義，他曾想兩者兼得，希望藉勸退蔣定邦繼續追查齊喬正，將干戈化為玉帛。

這個角色設定之合理──不會忽然「正義超人」上身，而是選擇「子為父隱」、以和為貴，這正是傳統中國人的思維。正當蔣定邦亦因心力交瘁而放下公義、放過齊喬正之時，卻不是換來對方鳴金收兵，而是步步進逼。齊喬正不僅要讓對方走上死路，還視齊浩男為叛徒，要除之而後快。你以為選擇以和為貴便可妥協嗎？邪惡的一方，卻視之為無力反抗的表現，矢志將你趕盡殺絕。

正邪既定 妥協只是徒然

一套劇集之所以被奉為經典，除了靚人靚景、故事精彩、演員出色外，更重要哪怕是過了多少年，觀眾仍能對故事有所共鳴。的確，一旦選擇正邪對立，所謂的妥協，都是虛假和不存在的，因為邪惡勢力一定會步步進逼，將世界改造成讓他任意橫行的秩序。當然，在邪惡當道中，也要相信「小心地滑」，正如在劇中奸到出汁、隻手遮天的齊喬正，最終也是跌得一仆一轆。

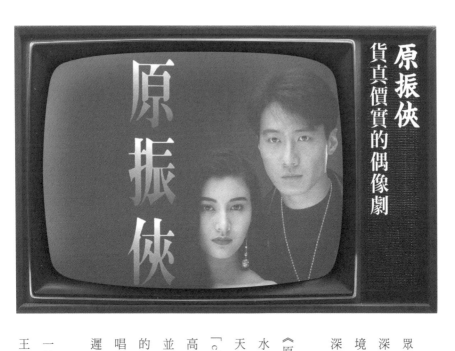

原振俠
貨真價實的偶像劇

早已踏上衰敗之路的無綫，其製作的新節目觀眾早已沒有什麼期待；大家最期待的，反而是該台深宵重播的舊劇「節目表」。當然，如何面對這困境，不是我此等小觀眾的責任，但如果要挑選一套深宵劇集重溫，我會揀黎明主演的《原振俠》。

上世紀九十年代首播之時，其實我不太欣賞《原振俠》，大概對黎明只有帥樣、演技卻淡如開水感到不以為然。但十多廿年後，當你發現，今天無論知名不知名有型欠型的小生，也只有一個「chok樣」時，你便覺得那時的黎明，可觀性明顯高幾個層次。當然論創意，廿年前跟今天的差別並不大（《原振俠》改編自倪匡的作品），但那時候的無綫，仍有華麗的演員陣容，仍有天王歌手獻唱劇集主題曲，這種「大台拍大劇」的風範，相信遲出世幾年的看倌無法領略。

重看《原振俠》的演員表，除了「四大天王」之一的黎明、樣子姣美的李嘉欣、即將大紅大紫的王菲、深得少男鍾情的朱茵等，大量處於演藝事

業最美好年華的藝人，都雲集劇中，這正是劇集的屬害之處。可見九十年代，香港仍有「貨真價實」的偶像劇。因此，年輕人追看本地電視劇不會被視作老套，這也成為他們日常話題之一。除了「得個樣」的男女主角，劇中亦有劉兆銘和吳岱融這些演技出眾的演員，稍為平衡了主要角色唯美但演繹空洞的缺陷。

慣性收視扼殺電視工業

無可否認，看舊戲總讓人說出「一蟹不如一蟹」這些老掉牙的評語，或嫌今日的明星沒有「星味」，或怨今日藝員的演技不及阿姐秋官之流。然而最叫人感慨的，始終是大台的墮落，直接扼殺了電視工

47

業的生態發展。事實上，它長年擁有一些難以撼動的優勢，例如擁有一班不問世事、只想輕輕鬆鬆看電視的觀眾群，一個弱得在絕大部分時間可以無視的對手。然而一切助力所帶來的獨大風光，並沒有令大台在創作上有更大的突破，反而消磨他們尋求進步的鬥志和創新精神，最後不僅令觀眾漸生厭惡之感，整個行業被推向萎靡之境，新一代的演員戲路亦愈走愈窄。

這一切就如香港的縮影，那些掌握社會大部分權力和金錢的人，放棄了本來做大事的風範，結果令社會倒退，人總是只懂怨天尤人，卻從不為衰敗正是源於自己的短視而反思。

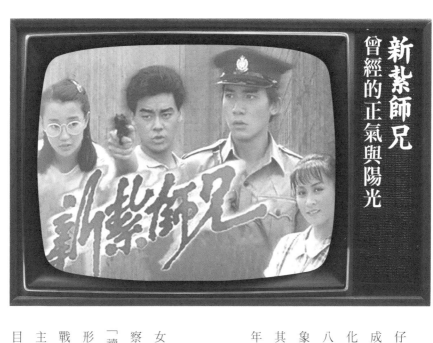

新紮師兄
曾經的正氣與陽光

七十年代以前，香港警察形象甚低，「有牌爛仔」之渾號不脛而走。就算一九七四年廉政公署成立後，警方致力推倒昔日貪腐無賴欠紀律的文化，但霎時間仍難以扭轉其負面形象。故此踏入八十年代，在電視台積極配合下，製作了大量形象正面的警察劇，逐漸改變大眾對警察的觀感，其中要數最具影響力的作品，自必數到一九八四年的《新紮師兄》。

電視劇扭轉警察形象

八十年代初，「好仔唔當差」仍然是父母輩對子女的忠諫，當時要投身警隊的門檻不高，香港警察少年訓練學校（Cadet school）更招攬一些所謂「讀書唔成」（未能升讀中四）的年輕人加入警隊，形象自然難言正面。《新紮師兄》正是向難度挑戰，以警察少年訓練學校為故事平台：故事講述主角張偉杰（梁朝偉飾），如何從紀律散漫、欠缺目標理想，變成一個富正義感而且嚴守紀律的幹

49

探。《新紮師兄》在當年大獲好評，收視報捷，更成功建構出警察的正面印象——故事開始的學堂教官葉 SIR（吳孟達飾），那份對學員近乎嚴苛的要求，還有對嚴守紀律的堅持，已塑造了警隊是非對錯黑白分明的面貌。

及至對主角張偉杰的描寫，若果欣賞，更見創作人的心思——主角雖然在那兩輯中，都遇上到不少奸惡大賊，職場上亦曾遇上為求上位而不擇手段的同袍（前者是戴志偉飾演的其同父異母兄長張家明，後者是任達華飾演的韓彬），張偉杰縱有挫折，依然是平步青雲。成功的關鍵，不在於他懂得以牙還牙甚或比對方更懂使詐，而是腳踏實地，嚴守紀律：哪怕被人搶了功勞，哪怕面對該死的惡賊和敵人，他仍然堅持一名警務人員應有的正義使命和守則……就是憑著這份信念，令他能夠從一名警察學員升至督察，亦令張偉杰成為香港警察正面形象的集體回憶。

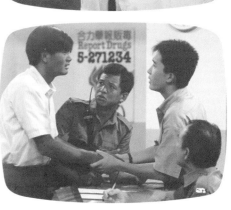

躁動的虛假與真實

此刻心水清的觀眾或會問，這個故事系列好像不只是兩輯。沒錯，在無綫確曾推出《新紮師兄

1988》，但若你是電視精，或會記得該作品已偏離前兩者的勵志，轉為走向官能刺激的風格。已成為總督察的張偉杰，在這一輯亦彷彿變成另一個人，不再是昔日觀眾熟悉的陽光警察，而是開口閉口也咆哮：「信唔信我一槍打爆你個頭！」兒時覺得那個張偉杰躁動得誇張，若今天有幸重溫，你卻可能會嫌那個張偉杰仍是太斯文得不夠寫實。

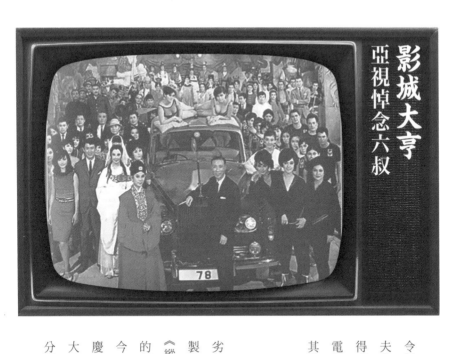

影城大亨
亞視悼念六叔

看到大台近十年八載「跳崖式」的墮落，不禁令曾經電視迷如我，會懷緬起該台的創辦人邵逸夫先生（六叔）。這位前無古人的影視巨人，不僅得到大眾普遍敬重，就連他的所謂競爭對手亞洲電視，也在本世紀初拍攝一齣長劇《影城大亨》向其致敬。

亞視雄心的年代

九十年代末至二十一世紀初，亞視頗具扭轉劣勢的雄心，為增強自家劇集的可觀性，與其他製作公司合作拍攝如《我和殭屍有個約會》系列、《縱橫四海》，以及《影城大亨》這些明顯水準較高的劇集，一度令觀眾以為從此有選擇。事實放諸今日標準，《影》劇卡士之強勁，連今天無綫的台慶劇也望塵莫及：劉嘉玲、方中信、黎耀祥、陶大宇、周海媚，結合一批亞視藝員，戲碼其實十分矚目。

雖然《影》劇故事虛構，並不能當成是六叔的傳記，但人物設定上我們仍看到某些昔日藝人的影子，除主角陶大宇所演的溫月庭是邵逸夫的投射之外；美麗卻一臉苦情、最後抑鬱自殺的童恩（周海媚飾）則明顯是扮演林黛；至於由劉嘉玲飾演的雷夢華，她出身歌女及後來成為溫月庭紅顏知己，更是現實中方逸華的「翻版」。

人物像真 劇情虛構

在王晶的執導下，他把這位「影城大亨」建立王朝時遇到的曲折，加添大量港式恩怨情仇戲劇元

素：例如現實裡的邵氏與鄒文懷創立的嘉禾，在電影界中作良性競爭，互相推動了香港的影視娛樂發展；但在《影》劇中，溫氏與帝國的競爭中，溫月庭受盡奸黨的步步進逼──如遭對手暗算伏擊（嘗試製造車禍）、遭好兄弟仇文杰（疑似影射鄒文懷）出賣至幾乎一無所有，總之就是極力製造被逼向死角並決心反撲的張力。

這樣的鋪陳「熟口熟面」，皆因這

53

正是港產劇數十年來幾乎沒變的講故事模式，但以此老套橋段講述一間近廿年專製作老套作品的「影視工廠」之發跡史，又確實有相當匹配。

老實說，看著看著，你會發現其實劇集中的溫月庭，跟現實中的邵爵士其實不太相似，而你亦會開始發覺自己根本不是在悼念六叔，更似在悼念亞視──原來十多年前的亞視，還會拍自家劇集、還有能力和心力招聚一班台前幕後的精英為亞視這品牌拍劇，還會嘗試做好本份以留住觀眾⋯⋯在此忽發奇想：六叔仙遊後我們會留下 RIP 表示祝福，那麼大家又會為這個消逝的電視台留下哪三個英文字？

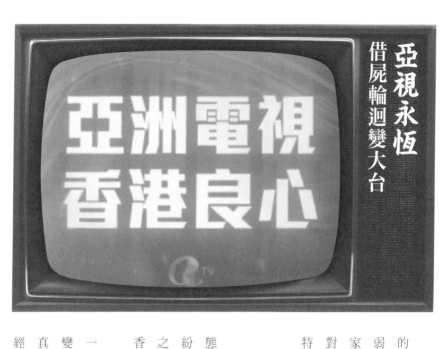

亞視永恆
借屍輪迴變大台

迴光反照的輝煌

我們一直以為，人都是有種鋤強扶弱的心態，但直至看到亞視「最收尾那幾年」，觀眾們都紛紛落井下石，甚至希望它及早執笠。除了出醜之外，根本出不了任何像樣的節目——最終它成為香港開埠以來，首家純粹被恥笑的商業機構。

跟今天被人厭棄的某些過氣著名紅歌〈影星〉一樣，亞視也有過風光的時刻：遠古年代的《天蠶變》、《鱷魚淚》、《大地恩情》，到後來的《今日睇真啲》、《我和殭屍有個約會》、《百萬富翁》，都曾經令亞視出現多次迴光反照的「輝煌時刻」。不過

若果算上「前世」麗的電視，亞視在大氣電波的「陽壽」逾半世紀。儘管亞視在業界中長期處於弱勢、而且前老闆邱德根也以孤寒度縮而成為大家取笑的對象……可是那時，普羅大眾不但沒有對亞視有甚麼厭惡，反而有種鋤強扶弱的心態，特別樂於見到亞視一時三刻掀翻慣性收視的好戲。

即使如此，大家也未曾寄望亞視有朝一日能夠與無綫平分春色，因為誰也認為這個缺財缺藝人缺穩定觀眾的電視台，就像一個天生有缺憾的「再生勇士」。輸收視，預咗；若果能另闢蹊徑小勝一仗，那份驚喜也教觀眾回味不已——當然，能夠得到觀眾鋤強扶弱，前設是那個電視台不能太招人討厭。

香港人向來是理性的動物，重視可預測性，所以最受不了太「黐線」的人和事，昔日亞視之所以被觀眾嫌棄，正正由黐線開始——例如無端端說自己是「香港良心」的亞視；明明節目「零收視」，卻自吹自擂稱自己與無綫收視「四六開」。一個電視台處於弱勢，還可寄望有自強的一天；但是管理層short了，藝員也無法正常演戲，只能跟著笨老闆起舞，丟人現眼。

借屍還魂　亞視化的無綫

亞視收檔，還以為電視界的鬧劇從此會劃上句號。估不到亞視不死預言成真，但不是說它轉戰網上苟延殘喘，而是直接「附身」無綫——因為當年亞視的古怪行徑和言論，幾年後的今日竟完全全都在無綫重現：例如開post鬧客戶「唔識貨」不在如此泱泱大台落廣告；又揚言要報警捉拿那些在網上說大台壞話的觀眾……種種與大眾的瘋狂互動，某程度上比亞視更黐線。結果，該台管理層的言

論，遠較他們所製作的節目更加有驚喜同好笑。

究竟是大台已死，還是亞視「借屍還魂」重現人間？霎時間也叫人搞不清。

是誰令青山也變
變了俗氣的嘴臉

Chapter TWO

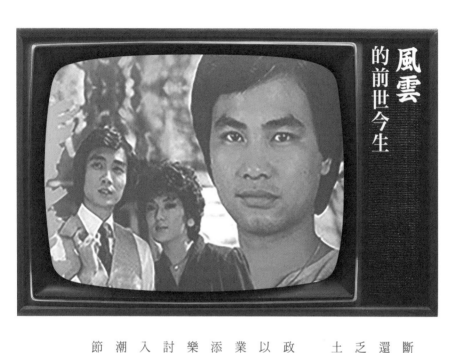

風雲
的前世今生

這幾年，香港人雖然大量流失，但政府仍不斷開闢新土地，從新界東北發展至西北還不夠，還要不計成本填一個人工島。你以為這些題材很乏味嗎？但原來四十年前，大台已經拍了一齣講土地發展的劇集，叫《風雲》。

回看現實，四十多年前的香港，當時的殖民政府正全力在新界大興土木發展新市鎮，故事亦以一個新界村落——新光村為背景。這條從事漁農業的村莊，因為鄰近地區開始興建豪宅項目，突添了發展收購的炒作概念。當然，大台的劇集娛樂至上，社會議題只是 gimmick，並非要認真探討的「主菜」，所以《風》沒有跟觀眾直搗黃龍，深入探討土地政策的問題，反而更傾向七十年代《狂潮》、《家變》一類經典的恩怨情仇劇，但一些細節，像喻言般跟數十年後的今天遙遙呼應：

只顧發展的硬道理

預言一：劇中一眾村民都對「發展、收地、放

60

棄家業、賺大錢」引頸以待，只有兩個人例外，一個是男主角、任達華飾演的張天沛；第二個是一心只想發展現代化養豬業的周民生（林子祥飾）。然而在村民眼中他倆只是「外人」。前者是由姨婆執回來收養的，後者是長年旅居外地的「原居民」。

當所有村民只看到自己那片土地的市值時，這兩個「外人」卻看到建於這片土地上更珍貴的價值——純樸生活所潛移默化的道德觀念，還有土地孕育的產業與生機。戲中他們以盡心力善用這片土地經營豬場，作為對「唯發展論」的抗爭。有趣的是劇中的「奸角」何文達（劉松仁飾），是新一代新界鄉紳，劇中他滿口發展新光村對村民如何有利，實質上卻用盡卑污手段試圖逼走村民，以發展豪宅賺其大錢……這樣的描述寫實與否？你懂的。

戲劇跟現實中的天理與報應

預言二：故事後中後段，兩名老村民八叔和吉叔，眼看附近已開始發展，便「把握機遇」在村內開設酒吧。起初是供村民聚腳的正當場所，後來因生意淡薄而轉型做 Disco；及後再轉做做情場所（有陪酒女郎的酒吧），一句迎合市場，終令純樸的鄉村弄得烏煙瘴氣。劇中兩個在村內有名望的長輩，為了機遇、為了生意，不惜將自己和村民生於斯長於斯的地方弄得一塌胡塗，讓人依稀看到今天現實的影子。

當然，在舊電視劇集世界裡還存在「天理昭彰、報應不爽」——兩個老村民的酒吧最終因連番的不幸，先有合夥人騙財走數，再有八叔兒子被殺，而決定關閉酒吧。

現實中，當然不會如此戲劇化，惡人會慘死會破產會纜線。但所謂「狡兔死，走狗烹」，看見近年社會的鬥爭精神這麼熾熱，看來現實版的「風雲」，也是有可能不日上演。

天地豪情
認祖歸宗的煩膠悲劇

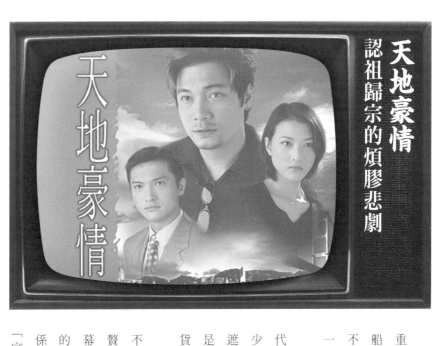

黃金時段收視每況愈下的無綫，在深宵時段重播經典舊劇，卻會間中獲得一點好評。所謂「爛船都有三分釘」，已逐漸失去生命力的無綫，仍有不少好貨色可以「食老本」讓觀眾慢慢重溫，其中一齣就是一九九八年的《天地豪情》。

故事當然又是無綫的拿手好戲，豪門恩怨跨代倫理紊亂的長劇─秦沛、羅嘉良、張家輝、蔡少芬、黃日華，沒有生硬膠面，亦沒有用柔焦鏡遮遮掩掩。港產劇的套路或者欠缺驚喜，但至少是純天然地道「港味」，貨真價實，不是今天的偽貨可比。

要重溫這齣逾六十集的長劇不難，看倌可從不同的收費／免費渠道慢慢回味，故事在此不贅。然而說起《天地豪情》，最令筆者難忘的一幕，大概是張家輝飾演的甘量宏，在郭藹明飾演的程嘉鳴（後來發現二人是親姊弟）絮絮不休說「我係你家姐，我們是一家人」時，他忍不住怒吼：「家咩姐？我姓甘㗎！」那種不認祖歸宗的惡相，

深入每個華人觀眾心裡，而張家輝更在上世紀九十年代為奸角立下新定義。

名利 VS 血緣

每個奸角不會一開始便「奸到出汁」，總需要經過一些轉捩點，故事才合情理。至於甘量宏變奸的關鍵，在於他發現自己真正的身份不是富家子弟，而是一個尋常家庭的孩子，於是才由一個「善良、重情義」的男孩變得喪心病狂、不斷加害身邊人之餘，還拒絕承認事實，重投母親懷抱。故此才出現張家輝和郭藹明這經典的一幕——而罪名，統統算在「為保名利，不擇手段」之上。

這個轉捩點的佈置，在情理上完全說得通，不過細看甘量宏這個角色：天天被人疲勞轟炸說「我們是一家人」，然後每次見面也要以親情作情緒勒索，動輒也說「我是你媽媽∕姐姐」，執意要搞亂你的生活，就是要你認祖歸宗，其實令人十分抓狂。當然觀眾並不會因而同情甘量宏這個角色，因為創作人透過甘量宏這個角色，如飾演其生母的雪梨永遠一派委屈慈

母相，郭藹明善良的堅持，藉此轉移視線，掩蓋程家兩母女如唐僧般的「煩膠」，並且引導觀眾認同，

一切都是甘量宏的錯——財迷心竅，不懂血濃於水之情。

生娘不及養娘大

然而「虛構」與「現實」的分野，在於同一件事，前者可以透過「加鹽加醋」，為故事發酵，製造出震撼的張力；但現實生活中，若不按事實，只靠創作力同幻想來忖度別人的心思再妖魔化，卻可以十分可怕的後果。

今日社會，總有唯恐天下不亂之人，將市民的不滿無限延伸和曲解，將本來可以疏導的矛盾，強說成一種逆子心態，然後胡亂撻伐，將理性徹底粉碎。結果，就如「北風與太陽」的故事般，愈是胡謅煽動，大家只會更加反感，最終只會逼得大家講出甘量宏那金句——

「家咩姐？我姓甘㗎！」

65

歡樂今宵
草根家庭的心靈良藥

《歡樂今宵》既減少家嘈屋閉　更陪伴都市人度過夜晚。從一九六七年一直做到一九九四年，曾經創出集數最多的世界紀錄（6613集）。這個節目在整個七八十年代，深得香港觀眾的喜愛，除了是當時免費娛樂有限，貧窮限制了想像，故此放工回家看電視成為不少打工仔「想當然」的娛樂。

況且在香港這個生活壓力極大的社會，有幾多家庭是兄友弟恭、夫妻和睦？要是沒有電視，家中十居其九也是面面相覷的 dead air，又或者是為瑣事而吵鬧不斷。

嘈喧巴閉　電視送飯

所以七八十年代的家庭，都特別喜歡「電視送飯」，就是希望大家暫時放下張力，令家中的氣氛熱鬧之餘亦不失和諧。包羅萬有的《歡樂今宵》，既有短劇、又有胡鬧趣劇、又有遊戲環節和唱歌表演，是家庭各成員的「最大公因數」——更重要的是，《歡樂今宵》夠熱鬧，夠嘈喧巴閉，是一種

66

不影響家庭關係的重要人氣來源。

《歡樂今宵》當年最特別之處，是一個少數現場直播的節目。當然今天人人都可以在 Facebook 或 YouTube 開 Live，或者你不會覺得「直播節目」有何特別；但當年來說，現場直播的意義，是讓觀眾感覺到在同一時空，熒幕裡的演員是實時陪伴著你……情形就如為何電台深夜清談播歌節目往往要現場直播？就是因為在夜瀾人靜之時，不少人因為失眠或工作需要，極需要這種大氣電波實時陪伴，才能克服漫漫長夜的寂寞感。

所以《歡樂今宵》曾經長壽，不只在於什麼〈蝦仔哆哋〉、〈季節〉、〈幸運星〉等環節夠娛樂性，是因為它還成為草根家庭和寂寞人晚上的心靈良藥。

魚樂無窮
無聊但治癒

昔日香港是一個由朝到晚都不停運作，在國際聞名的不夜城。八九十年代，日式夜總會、指壓中心等「黃色經濟圈」，令這個城市對某些男性來顯得愈夜愈繽紛。即使你不好此道，卡拉OK、通宵戲院、廿四小時營業的食肆，也令不同喜好的「夜鬼」們不愁寂寞。

還有收台概念的時代

但其實在很久很久以前，電視台也會有「收工」的觀念——電視台收工時，會出現一幅顏色刺眼的測色板，還有高頻的刺耳長鳴聲（好像後來改為配以純音樂）。我沒有認真考究箇中原因，大概認為這跟酒樓「落場」熄燈熄冷氣一樣異曲同工。

小時候試過一次半次，親眼見證電視VO講出：「今日節目已全部播映完畢，多謝各位收看。」接著就是上述那刺眼刺耳的畫面，我很記得那一刻，是冒出渾身雞皮疙瘩的不安——在沒有互聯網的年代，電視，是深夜失眠時最後的伴侶。所以

當連電視台都收台，你更會感受被那份寂寞感拚命吞噬。

為何深宵總是悶

所以後來當亞視想出了收台時以《魚樂無窮》代替冷冰冰的測色板，便得到「夜鬼們」一致讚好——

節目其實不過是將鏡頭對著魚缸，然後（直）播著魚兒游來游去，看似無聊，感覺卻很治癒。

過往的香港，不少人都慨嘆工作沒日沒夜，有開工無收工；居於鬧市的人也抱怨即使夜深街上也是燈火通明熱熱鬧鬧……然而今天，這些怨言好像消滅不少，大概是因為幾年疫情加上香港的遽變，市面變得凋零，想忙也無得忙。就像電視台即使放棄收台播足廿四小時，但深夜寂寞之時，你還會開電視嗎？

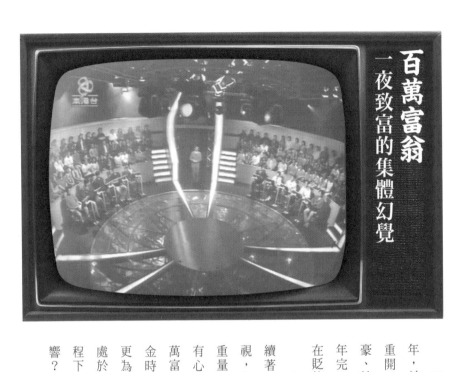

百萬富翁
一夜致富的集體幻覺

不知大家是否記得，亞視被沒收牌照之後的幾年，曾經嘗試想利用「網絡電視」來一次浴火重生。

重開後打頭陣的節目，正是亞視近廿年最賴以自豪、於二零零一年首播的《百萬富翁》（至二零零五年完結）。然而經過十多年通脹下，不僅一百萬元在貶值，就連《百萬富翁》的吸引力亦大不如前。

由當年的陳啟泰換成陳志雲，其實都是延續著一份知性的品味，也可以見到重新開張的亞視，也不想搞砸自己的經典皇牌節目，願意邀請重量級的「友台高層」擔任主持，這足見亞視也是有心搞好這個網台，而非純粹搞笑。但要知道《百萬富翁》在本世紀初首播之時，亞視仍有三幾點黃金時段基本收視，跟現在接近零基礎觀眾，情況更為嚴峻（相信大家仍記得亞視「收尾幾年」長期處於零收視吧）。要觀眾為了收看《百萬富翁》而專程下載亞視 app 來收看，這如意算盤又是否容易打響？

70

貶值了的金錢和知識

問題是，《百萬富翁》本來就是一個沉悶的節目。當年的成功，主要是香港經濟相對不景（特別是二零零三年），一個以「百萬富翁」為主題的遊戲節目，正好滿足了觀眾的精神需要——搵食艱難的時勢，更易產生「一夜致富」的集體幻想。再加上《百萬富翁》的勝負關鍵在於你是否擁有淵博知識，這跟一直崇尚「知識就是財富」的香港社會，可謂不謀而合。所以猶記得十多年前，那些《百萬富翁》的精讀「天書」出版蔚然成風，人人也在鑽研這些可鑽的「知識」，可能節目的成功之處除了取得高收視外，更為社會帶來正面的影響。

然而時移世易，當年若有幸贏得百萬獎金，的確可稱為「小富」（不只夠付樓價首期，在沙士期間更足以全數支付），但今天在通漲之下，一百萬連車位也買不到，頓時令「百萬富翁」這四字大幅貶值——這故事也許再次證明，想食老本翻炒舊橋，往往都有好下場。

雖然《百萬富翁》早已成為絕響，但香港人永遠也會記得這個節目，特別是陳啟泰帶出了「劣幣逐良幣」這定律，彷彿成為了一句超渡亡靈的咒語，讓我們見證著正常人被低智者趕走時，能感悟塵世間的確有難以避免的荒誕，選擇以英美為首的西方極樂世界。

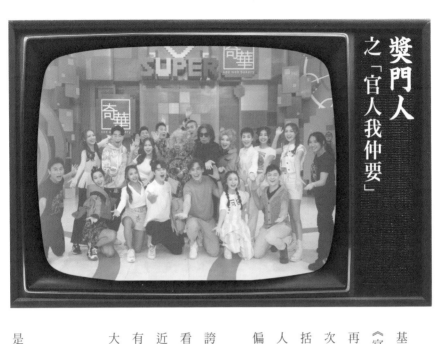

獎門人
之「官人我仲要」

電影《低俗喜劇》其中最經典的一幕，是鄭中基飾演的「暴龍哥」，想要為他十分喜歡的情色片《官人我要》拍成後續系列《官人我仲要》和《官人我再要》，而且還指定要幾十年前的女主角邵音音再次擔綱。暴龍哥自以為噱頭十足，但誰也認為（包括飾演邵音音的邵音音），這個建議除了令參與的人士和觀眾「尷尬癌」發作外，根本不會有其他，偏偏「暴龍哥」卻一意孤行。

大家覺得好笑，是因為這種對「舊時」偏執得誇張的想法，因為現實中沒有雷同——然而當我們看到大台為想吸引觀眾，竟然再次翻炒有廿幾接近三十年歷史「獎門人」，大家才驚覺，原來真的有人以為「官人我仲要」真的會 work，而且還要是大台的管理層。

好笑還是可笑

九十年代時看「獎門人」，的確好好笑，無論是被林敏聰玩轉了的蘇格蘭場 16 嘩佬的「超級無

敵馬拉松」，考驗藝人反應的「超級無敵乒乓球」，還有看到嘉賓食得面容扭曲的「辣辣壽司邊個食」等。加上主持人米奇老鼠般的獨特聲線，無疑是那個年代最好笑的綜藝節目，《獎門人》的開場片頭也成為觀眾們每星期最期待出現的畫面——情況就如七十年代的邵音音，也確實是美得不可方物的性感女神一樣。把美好的回憶留在過去，便成為經典；可是將硬要將遠古舊橋翻炒重用，就變成慘不忍睹的「獻世」。

我們看到，年近七旬的「獎門人」與眾「獎老」一如二三十年前，塗上誇張的化妝、奇怪的扮相，然後玩著昔日的老舊遊戲⋯⋯當然，我知道看完會笑的人仍然不少，只是由覺得好笑，變成覺得可笑而已。

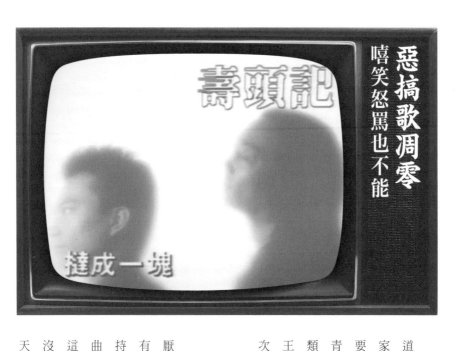

惡搞歌凋零
嬉笑怒罵也不能

壽頭記
撻成一塊

如果你對香港的發迹史有基本認識，大概知道本港的娛樂工業，某程度是靠「二次創作」起家——例如八九十年代粵語流行曲的盛世，其中主要的助力正是為外語歌改詞翻唱；幾十年前深受青少年歡迎的《玉郎漫畫》，亦有諸如《太公報》這類二次創作；還有在八十年代曾創出賭片路線的王晶，在往後的二三十年，將這橋段二次三次四次……地重覆創作。

曾經的二次創作天堂

當年的歌迷愛恨分別，迷上「哥哥」，就討厭「校長」；喜歡 Leon，就會揶揄華仔年紀大。但有一些人唱歌，無論是哪一派的歌迷，都十分支持，而且忍俊不禁，那就是《歡樂今宵》的二次歌曲創作，只要你曾經活在那個年代，也一定聽過這些「金曲」。那時可能是為了純粹搞笑，但誰也沒想到，《歡樂今宵》成為了高登、連登，以至晴天林二次音樂創作的「啟蒙老師」。

74

八十年代的二次創作，目標其實十分清晰——就是娛樂至上。縱使有時內容都有牽涉社會議題，但目的都是引人發笑。或許因為八九十年代的香港，社會相對正常，沒有被強加「古靈精怪」的價值觀，返工賺錢一度成為香港人生存的全部價值。那時人們對娛樂的要求相對簡單：日頭猛做，夜晚要輕鬆一下。所以節目不需要有深度反思，只求輕鬆笑番晚，所以〈幾許瘋語〉、〈掃墓〉、〈壽頭記〉和〈蝕到空虛〉等惡搞歌曲，改詞時都不是要回應什麼重要議題，只求「啱音食字夠搞笑」，便足以叫人笑足幾十年。

不過隨著環境的轉變，時代的需要亦徹底改變了——例如以往匪夷所思之事逐漸變為常態、小市民的需要和聲音被無視，人們不再只求一個小小的「爛GAG」來放鬆心情，更需要從娛樂中尋找失去的共鳴和屬於他們的聲音。

晴天林的可喜也可悲

同時二次歌曲創作，亦從早年由電視台專業的綜藝節目撰稿員包辦，到後來轉變到由高登連登的網友集體創作，直至近三幾年，本地二次歌曲創作竟然由一人「壟斷」，

那就是晴天林。回想我們覺得《歡樂今宵》的二創歌曲好笑，除了歌詞抵死外，mv還原度之高教人叫拍案叫絕，但這些作品畢竟是結合大台的創作精英，唯晴天林無論唱、作，以至mv拍攝一手包辦，而且幾乎隔日便能把一些社會議題或熱話轉化成二創歌曲，的確能跟同樣擅於即興創作的《歡樂今宵》團隊媲美。

然而，當這些我們聽著晴天林的二創歌曲而會心微笑之時，也不禁奇怪以往網絡上或現實中，不是也有很多知名不知名的二創高手嗎？為何全香港好像只有他才會熱衷唱作二次歌曲？不過你張開眼睛耳朵，嗅嗅香港今日的氣息——當你身處的地方，是一個稍為講些不中聽的說話也會誤墮法網，反智與唔知醜成為新常態時，有時真的叫人心死得連嘻笑怒罵的能力也失去了。

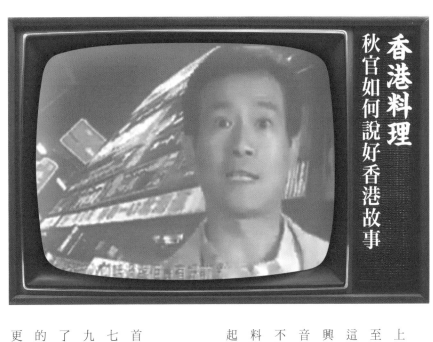

香港料理
秋官如何說好香港故事

談起秋官，除了「丁蟹效應」，他在演藝事業上最令我難忘的，是上世紀九十年代未唱了一首至今仍有不少連登仔會記得的金曲《香港料理》。

這首歌頗有八十年代初許冠傑《日本娃娃》續集的興味——同樣是以廣東話詞彙入樂（更大玩粗口諧音），同樣是講一種香港人遇上日本文化的衝擊和不愉快經驗（前者是追日本女生；後者是到日本吃料理）。故此《香港料理》雖說是流行曲，但當年聽起來已十分 old school。

秋官紅足三十年

當然，我絕無意給秋官甚麼負評，事實上這首歌延續了九十年代「扮嘢秋」那種迴光的活力——七八十年代秋官有多受歡迎，相信不用我多說。九十年代的他依然厲害，但畢竟人到中年，已少了之前的風流倜儻和活力，可是他卻沒有為自己的演藝事業定型，他除了拍過幾齣經典劇集外，更在一些綜藝節目中扮過很多當紅藝人，如劉德

華和郭富城，即使扮起「舞台王者」勁歌熱舞，亦出奇地有板有眼，令「扮嘢秋」之名於九十年代不脛

而走。至於這首《香港料理》的MV，亦安排連串舞蹈，雖然秋官故作瀟灑的神情，更顯得他的吃力，但

看過之後你無法不承認，他的舞技其實相當好（以他的年紀來說）。

秋官七十年代的粵語流行腔調及大玩「燒喇叭」的粗口諧音，大概是我們對《香港料理》的印象。這

樣的「流行曲」，年輕聽眾當然難有共鳴，但這種舊式怪趣，其實是一種娛樂風格，儘管你覺得老套或

覺得自己跟秋官，是屬於兩個沒有共鳴的年代，卻不至於反感，反而覺得他的歌玩味十足。

《日本娃娃》到《香港料理》

所謂「食色性也」，正如前文所說，

如果我們說《日本娃娃》是從「色」方面，

透過泡「㗎妹」的失敗經歷來表達一

種媚外的反思；那麼《香港料理》便從

「食」方面，道出其實「香港甚麼都有，

而且一直是個很勁的城市，大家不如留

守香港，一齊寄望明天會更好……」的

老掉牙正向思維。誠然，若你對這個社

會欠缺信心和希望，總會有人跑出來提

醒你別以為「外國的月亮特別圓」，並反

覆告訴你香港這個家其實甚麼都有，留在這裡安居吧。

當然，所謂沒比較就沒傷害。今天這個城市剛好也在努力「說好香港故事」，為明哲保身，這裡不說究竟香港的好東西還消磨剩多少——但我們單看為政者一邊說要「搶人手」，一邊對意見相左的人窮追猛打；一邊叫人回流香港，一邊卻叫年輕人返大灣區「尋找機遇」，已經令所有具正常思維的人士大感「黑人問號」。這更令人覺得《香港料理》的歌詞縱使再老套可笑；但符合基本邏輯，不會互相矛盾……！

蘋果廣告製作公司

電視廣告雜誌
帶貨直播始祖

上世紀九十年代有一個節目大部分人未必記得，但若然你自詡「電視迷」或許會有印象，那就是《電視廣告雜誌》——說穿了其實是一個專賣「唔等使」產品的直銷節目，甚麼「奇異解凍板」、「健康搖擺機」、「變聲電話」、「毛主席紀念金幣」等等。若要睇啱某件貨物，打熒幕上的直銷電話，就會安排送到府上。究竟當年有幾多人真的會致電買東西？我不知道。但若果每晚七至九點是昔日電視台的黃金時間，那麼《電視廣告雜誌》就肯定是出現在甚少觀眾的「垃圾時間」。在那個沒有互聯網，電視仍是主要免費娛樂的年代，一個電視節目即使再沒有人看，仍然有一定傳播能力。所以當年確實吸引不少budget有限的商戶「落搭」。然而，那時的電視台只會視之為填滿時間的節目，根本不會當成一回事。

舢舨充炮艇的無奈

只是一個電視台衰落起來，真的會舢舨充炮

80

艇，垃圾也會當成寶——就在大台的股價屢屢創新低，收視率也不太好意思對外公佈時，竟然想到一招振興台務的「大絕」，原來就是將《電視廣告雜誌》借屍還魂，與淘寶搞帶貨直播。或者內地人對帶貨直播的模式很受落，能創造巨大的營業額。問題是電視台的本份不是做 sale，而是娛樂工業中的內容創造者，並經過長年的積累，為社會創造集體回憶。所以當電視台放棄自己的天職，不去認真做好節目，反而一心只想著如何四圍「撲水」，甚至將以前被視為「攝時間」的直銷節目當成賣點……這樣的電視台，就算不執笠，也不過與昔日的死敵亞視一樣，成為一間僵而不死的殭屍企業。

中年好聲音
昔日「紅歌星」舞台

周吉佩　羅啟豪　顏志恒　支譽儀

記得八九十年代，酒樓酒吧都會有一些駐場歌手，他們的 title 都是「紅星／紅歌星」，當然實際上這些歌手一點也不紅，而且誰也知道，要是他們真的當紅，也不必煞有介事以「紅星」稱呼。

這類歌手，雖然沒有上電視出唱片的級數，但論演出賣力和專業程度也不低。記得小時候家住漁村，每逢大時大節都會搞晚會，就是找這些阿姐級「紅星」來唱歌跳舞──當然所謂阿姐級，唔係指佢係樂壇地位，而是年紀上是四五十歲的阿姐。

記得其中一位阿組級紅星，大名已忘記了，只記得她濃妝艷抹，bling bling 的歌衫，聲線比呂珊稍為滄桑。一首「將冰山劈開」炸裂村中石矢造的「舞台」，然後邊唱邊脫衣再甩向給村民（後來佢拎番）。成班大叔睇到好 high，看得出氣氛和他們的血壓不斷飆升，我甚至懷疑，就算當時請來一個如周慧敏或楊采妮的玉女歌手，也換不到這種台下反應。當然，三十年前的男人可能比較含

蓄，即使再high，也沒有像happy伯跪在「屯門娜娜」面前跳「黃狗射尿舞」。

阿叔阿姐 我都做得到

過往香港「造星」，哪管是偶像派還是實力派都是針對年輕人市場，整個包裝策略都以吸引年輕人為主。但隨著近年只有在中老年階層，大台的「慣性收線」仍勉強發揮效力，於是你可見他們從節目類型、品味、人選都是完全傾斜中老年市場，以滿足喜愛懷舊和「阿叔／阿姐我都得啦」的心態。

無論你喜歡不喜歡，《中年好聲音》是一個很特別的節目，因為之前實在沒想過，那些在廟街或屯門公園賣唱的大媽大叔，竟然真的會被大台當成「紅歌星」看待。起初筆者也以為是笑料，細思之下，反而佩服大台對中老年人的思維揣摩得實在透徹──相信大家也曾遇過一些長輩，對時下的偶像極度看不順眼，不是批評「不男不女」，就是說「歌都唱唔掂，我都唱得好過佢」別以為這都是戲言，事實上當中不少人，都覺得自己是被「生活或家庭耽誤了的歌手」。

《中年好聲音》顯然是針對這觀眾層面的心態，這不僅成為一種中坑「發歌星夢」的平台，即使只是擔當一位觀眾，你也可以從這個同輩的參賽者中找到認同感──特別當上一代的偶像已經老去，中老年人都需要能夠跟他們產生共鳴的新偶像。例如你是

一個六十歲的大叔，一定會覺得吳大強正過 Anson Lo 多多聲；又或者四五十歲，會覺得龍婷有才藝又有女人味過 Candy@Collar 十萬倍，原因是《中年好聲音》，真的創造了一個「阿叔／阿姐我都得啦」的幻象。當然，這就算是自欺欺人，但人到中年即使力不從心，也有 FF 的需要。

84

香港81-86

還能諷刺時弊的年代

近年大台有一怪現象，就是收視最高的劇集往往不是什麼台慶劇賀歲劇，而是沒完沒了的處境劇《愛回家》——沒有緊湊的情節，也沒有牽動情緒的「劇力」。得到觀眾受落，很大程度是因為長年累月日日播放，讓角色與觀眾建立了一份親切感。要數同類型劇集，稍有點年資的電視迷或會想到《皆大歡喜》或《真情》，若果屬於「骨灰級」電視迷，應該會記得上世紀八十年代初開始播放的《香港8x》系列。

《香港8x》系列。

系列的肥皂劇由一九八一年做到一九八六年，是一個圍繞著「銀禧小食店」的生活日常而發展的故事，十居其九都是街坊們邊買早餐，邊跟

小食店的的東主茂叔（黃新蒞演）月旦時事，並配以幾名核心街坊如「睇相佬」覺悟恩、暴躁夫婦牛叔牛嬸、住劏房的兩兄弟陳積與斌仔等，在日常生活中領會到的教訓拼湊而成。

走向小康的《城市故事》

由於每集內容不少是回應過去一兩天出現過的社會事件，加以戲謔和諷刺一番，十分貼近生活。

雖然沒有什麼深刻劇情，卻容易得到觀眾的共鳴，所以直至《愛回家》出現之前，《香港8X》是大台劇集數最多的電視劇。

當然，時代是不斷轉變，這輯處境劇做到《香港86》終歸「斷纜」，就是因為覺得做了過千集以後，已變得為諷刺而諷刺，觀眾已不感興趣；況且劇中角色那種「前舖後居」、要租住板間房的草根居住環境，也與八十年代已經走向小康中產的香港印象有所不同。所以緊接《香港86》的《城市故事》，主角一家已變成客飯廳分明的私家樓陳設，而內容則販賣嘻嘻哈哈親情溫情的小品故事。

無謂問過去　有酒應該今朝醉

還記得，那時《香港86》落幕，並沒有多少觀眾覺得惋惜；可是當三十多年後，「諷刺時弊」可能會被視為軟對抗，自然會覺得特別感慨。因為那個八十年代，仍然容得下《香港8X》這類偶爾會單打政府一

港八一

番的節目。

　　事實上當時的香港，是一個「沒民主，有自由」的社會，市民沒有改變政府施政的方法，卻有表達不滿的空間，於是七八十年代許冠傑的歌曲、商台的廣播劇《十八樓C座》，以至《香港8X》系列，都成為一種替小市民宣洩不滿的出氣口。社會或政府未必會因此而改變，但至少讓人消消氣。當然，活在今天這個美麗新香港，有什麼冤屈還是唞一聲吞咗佢吧。

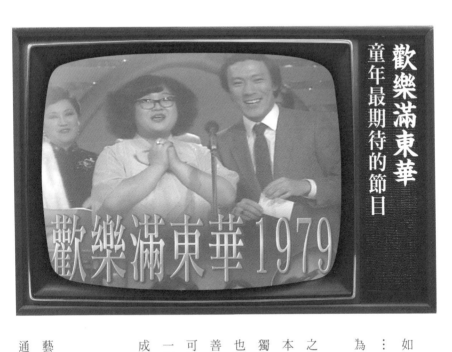

歡樂滿東華1979

小時候，每年總有幾個時段令人十分期待——

如七八月因為暑假、十二月尾則因為臨近聖誕……不過我還有多一個日子，就是十二月初，因為大台每年這個時候也是播《歡樂滿東華》。

「早睡早起」，是每個小朋友除了「勤力讀書」之外另一項責任，哪怕是明明沒有半點睡意，基本上晚上十點過後，也會被父母閂燈趕上床。唯獨《歡樂滿東華》那一晚，一切會變得不同——父母也延後睡眠時間，為的是想看「新馬仔」或者等待善款破紀錄的一刻；小朋友也會得到一晚解禁，可以在深夜時份待在父母身邊看通宵電視。這種一年一次的機會，令「東華」在我輩小孩心目中，成為獨一無二、難以取代的節目回憶。

一年一度 楊盼盼新馬仔吳剛

《東華》的意念是，要藝員施展渾身解數賣藝，然後吸引這個總理、那個慈善家認投捐款——通常是表演危險性（看似）愈高，叫價能力愈強。

例如八九十年代，有位動作女演員楊盼盼，除了有一兩齣劇集叫人留下深刻印象之外，大部分時間都消失熒幕，惟獨每次《東華》都會將她「挖掘」出來，主演各式各樣的亡命表演。最記得有一次她千辛萬苦完成表演後才得到十萬（還是廿萬）認捐，但同時人稱「電眼美人」的李美鳳在熒幕送出飛吻，卻得到某總理捐出一百萬——那種反差，實在替前者感到情何以堪。

還有你還記得新馬司曾，上一刻在鏡頭前穿上破爛的乞兒裝唱〈萬惡淫為首〉，但唱完的一刻扮乞兒真卻立刻替他披上真皮草和送上燕窩粥為對方驅寒……祥嫂那種急不及待向觀眾展示「慈善伶王」扮乞兒真的紆尊降貴真的很辛苦真的不忍心的態度，這似乎早已告訴廣大觀眾這個家庭就是這麼有話題性。

吳剛食炭飲滾油、廖啟智著高跟鞋踩鋼線、關德興寫大字、二三線藝員爭做「卡拉之星」以獲得在深夜段唱歌……要數這幾十年來經典籌款表演項目，相信大家也可信手拈來一大堆屬於不同年代的「集體回憶」。

真係震到入心

1996《歡樂滿東華》

只可惜「東華依舊，感覺全非」，雖然大台今天仍然想把它當為是城中盛事來做，但現在 Who care？你說還有多少人通宵也要靜待善款破紀錄的一刻？相信也是萬中無一吧？

89

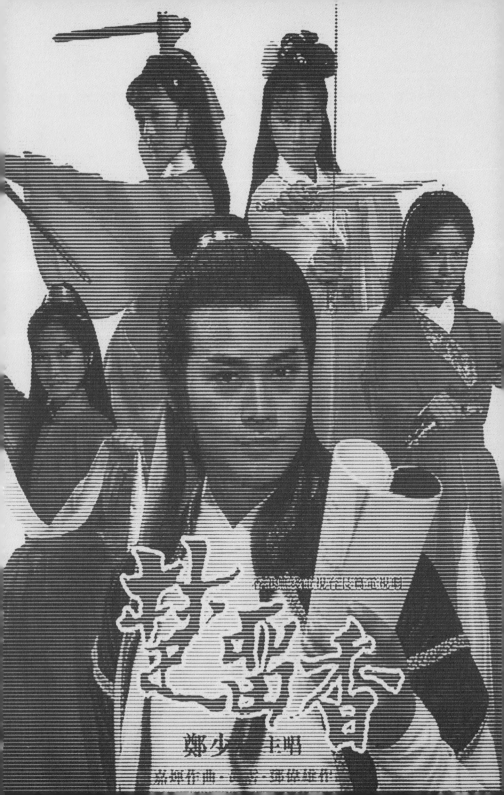

就讓浮名，
輕拋劍外，
千山我獨行不必相送

Chapter THREE

倚天屠龍記
誰人的周芷若最漂亮

周海媚二〇二三年因病辭世，大家為表婉惜，都紛紛送上溢美之辭，作為對她的一份敬意。其中最常見的「謚號」，是「最美的周芷若」——所指的，是九十年代中期她在台灣所拍攝、馬景濤版本的《倚天屠龍記》中海味所飾演的周芷若。

她雖走得早　她青春不老

老實說，對這稱呼我是認同，因為人生中我只看過三齣《倚天屠龍記》電視劇：八十年代那個版本，我年紀太小，除了記得梁朝偉演張無忌之外，也是上「維基」才知道鄧萃雯；千禧年代那個版本，因為受不了大台竟然找程志美醫生來演張無忌，所以對佘詩曼所飾的周芷若零印象。唯有周海媚所參演的《倚天》，我是晚晚追看⋯⋯所以對我來說，她不僅是「最美的周芷若」，更是我唯一認真看過的周芷若。

但問題來了，如果一鎚定音說周海媚是「最美的周芷若」，那麼七十年代也曾演過周芷若的趙雅

又怎樣「安置」？事實上，的確有一些長者電視迷，對周海媚被捧成「周芷若天花板」是嗤之以鼻。

同樣的情況如陸小鳳，人人都盛讚劉松仁的 version 是天花板；但對我來說，So What?！因為陸小鳳就只有一個，那就是會咆哮 Your spring pocket will be barbecued 的萬梓良。

其實最愛只有誰

喜歡誰人，本來是很個人，沒有客觀標準的事情。但有趣的是，人到中年，特別中意拗氣，捧自己那一代的東西是最美好，踩現時的東西是最垃圾。近年最常見的例子是 Mirror 爆紅，不少中年朋友卻反應大作，在網絡上鬧東鬧西，然後就捧 Leon 哥哥之類，說他們昔日所迷的偶像才算天皇巨星。我在想，在二三十年前他們的偶像當紅之時，何嘗不是又有一班老樂迷謾罵 Leon 哥哥真垃圾，許冠傑關正傑才算是歌手嘛，這種「一代不如一代」的基因，連追星族也這樣傳承下來。

當然，我是愛聽黎明多於姜濤，但不是因為誰比誰廢，而是因為前者處於我的年少時期。每次聽到他的舊歌，腦海就會連結那年代的片段與情懷，一切都是基於一份情意結。對你來說陳百強是經典永不過時，但對年輕觀眾來說絕對會問 who cares？如果你硬要將自己喜歡的陳年明星奉為最乜乜、最物物，一旦下一代不認同就拉扯到這種喜惡是品味問題，sorry，這只會像清朝之時，捧著明朝的「尚方寶劍」來也文也武般一樣搞笑。

93

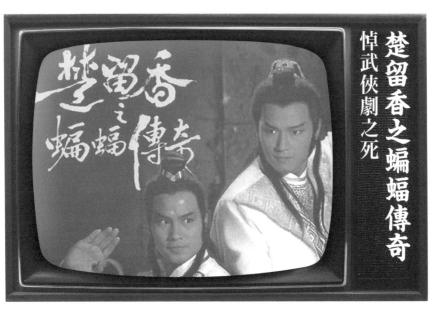

楚留香之蝙蝠傳奇

悼武俠劇之死

香港的電視劇，舊橋段主題雖然不斷重複，但不知看倌有否發現，近年有一類型的劇集甚少「翻炒」？那就是武俠劇。在沒有新劇可看下，重看八十年代初的《楚留香之蝙蝠傳奇》，令人難免作出舊日無限好的感慨：翁美玲是俏麗的、苗僑偉靚仔自信的、任達華氣宇軒昂的、惠天賜是英氣冷傲的……更重要是，昔日的武俠劇，原來是真的會打功夫的。

武俠 × 占士邦 × 福爾摩斯

改編自古龍筆下的同名小說《楚留香之蝙蝠傳奇》，似是中國古裝版的「占士邦007」crossover「福爾摩斯」。楚留香瀟灑、冷靜機智、武功了得、女伴成群，與占士邦可謂如出一轍。七十年代鄭少秋版楚留香固然是上一代人的集體回憶，但八十年代苗僑偉飾演的楚留香亦同樣風流倜儻，而「香女郎」更有風靡當年萬千少男的翁美玲，以及一些不太知名但相貌娟好的女藝員……所以在選角上

的可觀性，絕不比舊作遜色。至於在劇情方面，則是由一椿接連著一椿疑案令故事層層推進，最後是身份撲朔迷離的蝙蝠公子（任達華飾）的終極對決，頗有偵探懸疑的戲味。

八十年代可算是武俠劇的盛世，除了《楚留香》外，金庸系列的武俠電視劇更為膾炙人口。然而舊日的劇集真的完美無瑕嗎？當然不是。事實上，老一輩的觀眾都知道，以往大家是不需要找「穿幫位」的，皆因當時的製作粗糙得一睇就知假：例如在一塊假得可以的發泡膠大石上插上幾條楊柳，在於背景畫上山勢和太陽，便當成練武的勝地──後山。

沒有正義　何來俠氣

雖然道具和場景好假，但仍教觀眾看得津津有味，皆因武俠劇最重要的元素不是華麗的背景，而是最基本的武打場面。哪怕苗僑偉飾演的楚留香和蝙蝠公子任達華的終極對決，並不如甄子丹李連杰之流，能耍出飛快的招式和矯若游龍的身手，但當年的武俠劇是不吝這些武打場面。那些年沒有什麼電腦特技，亦不會拚命搖晃鏡頭而營造令人目眩的激烈，而是角色之間真正要起拳腳功夫作招式對

95

拆。就算動作不算行雲流水，但配上劍風和掌風的聲效，亦算炮製出實在感十足的武鬥場面。

近十年八載，我幾乎數不出一套印象深刻的武俠劇集，可以說根本再沒有本土武俠劇。始終武俠劇集，特效不是最重要，甚至打鬥場面也不是最重要。武俠劇的精粹，是正義、是鋤強扶弱，是敢於挺身而出、不會攀附權貴的俠氣，如果觀眾不相信這些價值，即使拍了也沒有市場──因為身處在一個顛倒黑白，作惡者總是趾高氣揚的社會，標榜武俠與正義，在觀眾看來，真是得啖笑。

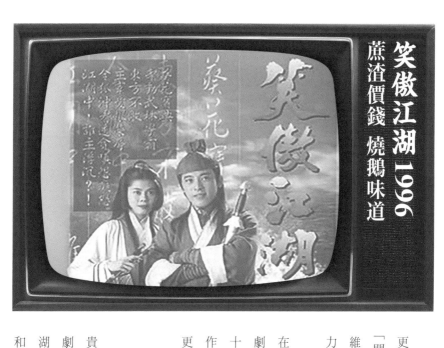

笑傲江湖 1996

蔗渣價錢 燒鵝味道

八十年代是香港電視劇的高峰期，而古裝劇更是傲視東南亞。想當年，儘管佈景粗糙（用作「閉關修練」的荒野山洞也是在廠景搭建），但維俏維妙的選角、擅於操控觀眾情緒起伏的說故事能力，令香港的古裝劇成為華語世界的經典。

只是當踏入九十至千禧年代，台灣的古裝劇在衣著佈景上更精緻考究，壯麗景色亦遠勝港產劇的廠景，令港產武俠劇開始走向下坡。及至近十年八載，則輪到內地的「天下」，不惜工本的製作費，還有隨時可擺出千軍萬馬的震撼場面，這更是港台難以比擬。

二線演員兼有限資源

當然，要找港產劇的不足很容易，但「貴有貴拍，平有平做」的傳統香港人特質，卻在昔日港劇表露無遺。回顧一九九六年無綫翻拍的《笑傲江湖》，從演員表上看到由呂頌賢、梁藝玲、陳采嵐和何寶生等非一線演員擔任重要角色，而拍攝亦

多在狹小的廠景進行，一看便知是小本製作。然而在有限資源下，我們卻見到製作人嘗試在其他方面突圍而出。

事實上過去幾十年，兩岸三地不知拍了多少遍《笑傲江湖》，受著原著的「局限」，故事自然萬變不離其宗，但筆者覺得以九六年無綫所拍的，最能做到「蔗渣價錢，燒鵝味道」的低成本高效益——特別在選角上，看似是二線演員，細味之下卻發現全是忠於原著的「最佳人選」。當中尤以魯振順飾演的「東方不敗」最叫人難忘，憑著他獨特的聲線和骨子裡女性化的嫵媚，更可謂「完勝」一眾東方不敗。還有由聲線厚實一派穩重的已故藝人王偉，飾演「君子劍」的岳不群，同樣能將原著角色立體呈現。當然最重要是縱然在故事描繪上，港劇不如台劇般細膩，卻又少了拖延劇情的沉悶。

本小利大的香港精神

香港電視工業就如香港發展的縮影，當社會看似走上下坡路時，就會不斷有人落井下石唱衰一番，說香港資金太少市場太細不靠攏內地只有死路一條云云。但一直以來所謂的香港奇蹟，正是靠著我們「蔗渣價錢，燒鵝味道」這種小本賺大錢的本事。所以昔日香港，從來不追求浩大硬件基建，從來不追求盡善盡美，而是在有限資源下，發揮自己的專長，盡量製作出最快最好的東西——可惜這種優勢，那些口口聲聲擁抱「獅子山下精神」的社會賢達已主動放棄了。

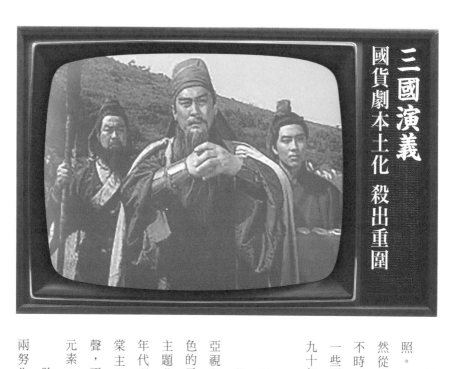

三國演義

國貨劇本土化 殺出重圍

什麼叫「臨老過唔到世」？亞視就是最好的寫照。一直以來，在弱勢中生存數十載的亞視，雖然從未真正輝煌過，但在形勢比人強下，亞視卻不時以低成本製作話題節目，或者獨具慧眼購得一些叫好叫座外購劇——當中最為人津津樂道，是九十年代中亞視購入的大陸歷史劇《三國演義》。

外購劇的本土化

與「亞視末期」充斥海量外購節目不同，當時亞視在處理《三國演義》時，顯然加入不少自家特色的元素，令到包裝上更貼近本土市場——首先在主題曲上，以楊慎的〈臨江仙〉入樂，再找到八十年代唱過不少經典電視劇主題曲的老牌歌星葉振棠主唱。氣勢磅礡的配樂，加上清亮熟悉的歌聲，不僅「洗腦」，更成功令這套內地劇增添本地元素。

除此以外，亞視更邀請已故商戰謀略講師馮兩努作導賞，於每一集後結合工作和生活哲理，

讓觀眾以「貼地」方式，認識三國歷史。這種劇後導讀，更惹來友台的模仿。《三國演義》雖然是外購劇，而且所有演員亦不為香港人認識，但仍能夠在當時搶到不少收視，足見電視台在背後花了不少心思來包裝劇集。

然而外購劇短暫的成功，卻滋長了亞視的「練精學懶」——以為外購劇真的是挽救收視的「靈丹妙藥」，於是不斷增添外購劇數量，卻欠缺將《三國演義》本地化的心思，只求慳水慳力即買即播。到後來更墮落到完全放棄自家製作劇集，握殺了電視台內所有演員的生存空間，令他們變成為娛樂圈內迹近沒有存在價值的閒人，甚或被逼成當時亞視老闆王征足下的小丑舞伴⋯⋯

賺到盡 然後一無所有

這一切一切，就如香港的縮影——十幾廿年前，內地釋放出如黑洞般的消費力，令香港商界如獲至寶。當嘗到外來的甜頭後，社會掌握財富和權力的一群，卻一窩蜂都將整副心思，放在如何以最簡單、直接不用腦的方法賺盡一分一毫，即使令社會推向失衡、將香港其他發展可能一併扼殺，更令香港工

種趨向單一，叫不少人難以發揮所長，活出希望。

然而更可怕是，當我們發現這個靠山原來也有靠不住時候，這裡的主事人竟也跟那位亞視前老闆一樣，只顧活在自己的世界自吹自擂，講舊時這裡有多好多好，再加一些無人信的假大空廢話，便以為可以起死回生……

相信這刻的香港人，已經能體會末代亞視藝員們的心情。

薛仁貴征東
上世代毒男的錯誤投射

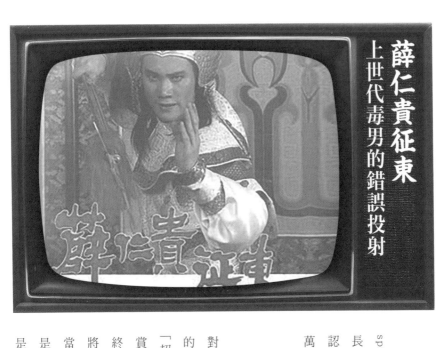

小時候每個人喜歡的偶像，而我，係萬梓良。

對不少人來說，大概只記得他那 barbecue spring pocket 的金句。但萬梓良，絕對是個對成長於八九十年代男生影響殊深的演員──如果你仍認為「做男仔要 MAN 的」，相信或多或少也是受到萬梓良的影響。

製造男剛女弱的象徵

在眾多作品中，八十年代的《薛仁貴征東》絕對是一齣滿足了男孩子想像的電視劇：好吃懶做的薛仁貴，因為一次奇遇，頓時擁有強大力量的「超人」。儘管有小人不斷從中作梗令他久久未獲賞識；亦有蛇蠍美人一直色誘他誤其好事，但最終他仍從一事無成的小兵，蛻變成開彊闢土的大將軍，並且更抱得美麗不可方物的柳金花而歸（由當年青春無敵美麗動人的鄧萃雯飾演）……故事全是意料之內的曲折，沒有意外，苦盡總能甘來，是典型八十年代的電視劇特色。

當然，整套劇集的焦點，還是由萬梓良飾演的薛仁貴——八十年代仍是一個強調界線分明的年代：女的要麼楚楚動人（如劇中的鄧萃雯），要麼妖屍拖篤（即劇中的吳家麗）。至於男的呢？自然要正氣到底，要麼奸到出面；要數到當時的標誌性男演員，自然非最剛最陽最 MAN 的萬梓良莫屬。他沒有六塊腹肌的完美身型，魁梧中帶點發福，總是梳出發亮的 ALL BACK 髮型，一派中年男人的自信。其面色經常醉酒般的通紅，激動時動輒歇斯底里式咆哮，粗獷中的那份霸氣，更成為了他的個人標誌。

戲裡戲外 難分真假

萬梓良的出現，深深影響著成長於八十年代的男生：那個年代依然對兩性有種固有的理解，如「男人要有男子氣慨不能太軟弱說話不要陰聲細氣等。」可是，不少男生卻沒有這種個性如此強烈和鮮明的長輩作為榜樣——直至當他們看到萬梓良，這個看起來年紀跟他父親相近的男演員，正是「最 MAN 男人」模範。不論是戲裡戲外、古裝時裝，他都是剛陽躁進的男子漢，最經典莫過於身披血衣控訴無綫待遇欠佳一幕。

只要你有一直看電視的年資，不難發現萬梓良總是將自己鐵血般的個性加強入角色之中。儘管在大部份觀眾心目中，沒有人會把萬梓良吹捧成「男神」，然而看看今天社會，中坑們很容易躁動得「萬子」上身互相咆哮，便知道他那劃時代的影響力。

楊家將
香港電視盛世

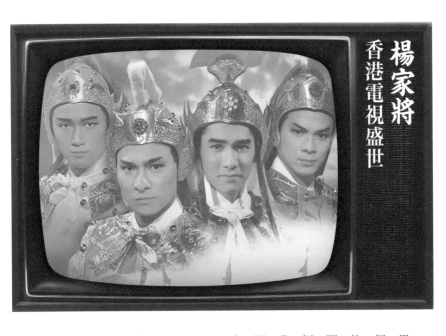

近年我們喜歡看韓劇，其中一個原因是多俊男美女。事實上這幾年「韓風」熾熱，興起了一個又一個備受港人追捧的偶像。或許你會說他們的美麗俊俏過於人造，但若跟韓劇和港劇來過比照，你便看出一種天與地的分別——前者是象徵年輕潮流，後者卻像時光倒數十年般。的確，就如我們若果硬要用Blackpink與Collar相比，一個是國際級天團，一個似是實驗性質的女子組合，更令人有「十年河東，十年河西」之感嘆。

星光熠熠 只拍五集

誰也知道，八十年代是香港電視的盛世。其實三四十年前，土產電視也曾出現大量媲美韓星般的美男子，單看一九八五年大台劇《楊家將》的劇照，眾男角的古代武將造型，彷如日本動漫角色般俊美秀氣（絕無誇張成分）：由當年號稱「五虎將」的劉德華、梁朝偉、苗僑偉、黃日華和湯鎮業領銜，還有今日已從國際巨星轉型「最受歡迎被野

104

生捕獲之獵物」的周潤發，以及張曼玉劉嘉玲鄭裕玲等一眾殿堂級藝人。如此星光熠熠的陣容，卻僅僅映（雖然那二年該綜藝節目的收視不俗），以今日的標準來說，實屬奇聞。

當然更奇怪的是，原來有說製作《楊家將》，是為了對撼亞視首屆「亞洲小姐選舉」，竟想到撮合一眾群星匆匆拍攝一齣五集短劇──奇怪在於，那時大台爭取收視，「竟然」會積極以製作好節目面對良性競爭，而不是靠搣橫折曲的自吹自播，甚或說要上法庭來威嚇那些不支持、惡搞大台的觀眾。

說回《楊家將》，故事的結局不是大台典型的BBQ式大團圓，而是徹頭徹尾「死全家」的悲壯故事──忠烈的楊家眾將，死命守護家國，偏偏又被奸人所害。「五虎」中以飾演楊七郎的梁朝偉最轟烈，身中亂箭慘死，可算是《上海灘》許文強的「古裝版」，其他角色亦大多落得不得善終的下場。這齣短劇儘管與《歡樂今宵》的輕鬆氣氛格格不入，不過電視台也沒有婆媽地擔心劇集會否破壞節目和諧歡樂的整體氣氛，由拍攝到決定播映，反應迅速，才沒有錯失反擊友台的時機。

只有五集，不僅沒有以今日常用的「拉布戰術」將之系列化，而且還放在《歡樂今宵》這些非黃金時段播

電視製作的反映現實

現時不少人都有一種「八十年代香港乜都好」的迷思──人又醒目的、社會亦較美好，當中或是偏見，但若看電視工業，新不如舊卻又似是不爭事實。特別重看《楊家將》，年輕小生花旦大量、穩重「中生」亦不缺，甘草老戲骨亦逕自散發魅力，一齣劇集演員的「年齡結構」十分均衡健康；反觀今天本港電視圈的人口斷層已到了叫觀眾嘖嘖稱奇的地步：一個三、四十歲的小生花旦扮廿歲出頭的角色；但四、五十歲的卻要演阿公阿婆，甚或為節省成本，以「侮辱續約價」逼退一班甘草演員──年輕的，沒發展機會；年長的，更被無視淘汰，最後終成為今日不倫不類的悶劇。其實今日我們的社會，又何嘗不是如此？

106

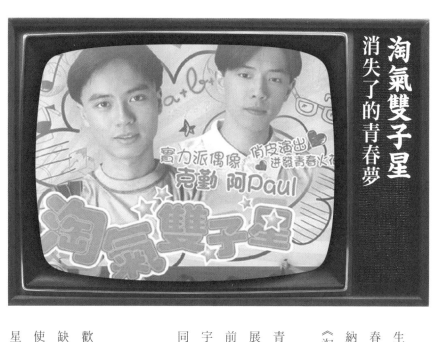

淘氣雙子星
消失了的青春夢

實力派偶像　俏皮演出　迸發青春火花
克勤　阿Paul
淘氣雙子星

記得那些年，每逢暑假，就算你已不是學生，但只要你扭開電視，仍可感受到那獨有的青春氣息，因為電視台總會推出一些青春劇，以吸納暑假百無聊賴的年輕觀眾，其中一九八九年的《淘氣雙子星》正是其中典範。

青春劇總有些共通點，如選角上會找當時的青春偶像擔演、故事結構較簡單粗疏，總之務求展現出年輕人的陽光與希望。《淘》找來三十多年前才廿歲出頭的李克勤和黃貫中擔任男主角查星宇和查星宙，故事便以這兩兄弟和二人一班中七同學開展。

上世紀的青春夢

由於劇情簡單老套是此類劇集的特色，所以歡喜冤家變愛侶少不了；三角戀中有人讓愛亦不缺。正因為愛情線在港劇中總是主旋律，所以即使《淘》其實是要說年輕人為追尋夢想而努力（如查星宇的理想是成為網球員，黃寶欣飾演的桃芷美

便為歌星夢進發），卻因為花太多篇幅談情說愛，落得馬虎收場，無論成功失敗都講得不騷不癢，叫人看不到為理想奮進的感動。

筆者對此劇最有印象的，是結局時突然描述李克勤成為職業網球員，而且世界排名高至49位！那種幾乎零付出（至少電視觀眾看不出），卻有好成績好結局，多少也令青少年對理想與現實有嚴重的認知錯誤。

近年大台已甚少拍青春劇，印象中最近期的，已經要算上十多廿年前的「四葉草」。至於Viutv限於拍劇的團隊質素還未成熟，曾經出現過的青春劇《I SWIM》或《季前賽》都有點「爛尾」收場（分別是大爛和小爛之別）。最關鍵的原因，是我們的社會根本不懂handle「追夢」這題目。

現世代的無夢可尋

因為現實中的香港，根本沒有讓年輕人追夢的土壤，所以當一個年輕人有夢想，十居其九不外乎只有兩個命運，要麼是老早被長輩勸說腳踏實地放棄夢想；要麼缺乏支持再受盡別人白眼，追夢最後仍是無法成功只好為夢想轉型。作為創作人，問心其實也不相信年輕人追夢真的有活路，所

黃澤鋒　郭富城　黃家強　黃貫中　李克勤

以作品要不是流於公式化，就是劇情大暴走。所以港產青春劇，好像永遠難成經典。

回看八九十年代的青春劇，劇情雖然難免胡鬧，無論對愛情，對前途的遐想，都有著一種不設實際的想像，但亦呈現了一種沒有任何負擔地「發夢」那份青春氣息。某程度亦反映了當時的社會氣氛，較為正面陽光，大家不用經常為正義公理無法伸展而憤憤不平，讓各人可以做個「我討厭政治」的人，只需專注自己的事，競逐各自的人生目標；可是今天這個大事小事也極度政治化的社會，年輕人想毫不顧忌地發一個青春夢？恐怕真的是天荒夜譚。

109

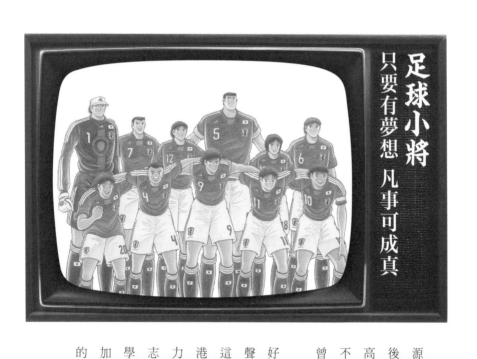

足球小將

只要有夢想 凡事可成真

如果你問已屆中年的球迷，首次認識足球是源於睇波還是睇《足球小將》？相信大部分人也是後者。對成長於上世紀八九十年代的朋友來說，高橋陽一筆下的《足球小將》絕對是啟蒙之作，令不少當時的男生即使現實再「屎波」也好，心裡也曾經懷有一個做足球員的夢。

筆者兒時愛看《足球小將》，雖然明知好誇張好假，但一群「小學雞」圍著踢球時，總是你喊一聲「衝力射球」，我回應一句「猛虎射球」，讓我們這一代的男生沉醉在足球的幻想中。試想像在香港也能產生如此威力，那麼在原產地日本，影響力自然更非同小可——《足球小將》的故事，從戴志偉、小志強、林源三小學時代開始描述，到中學的學界比賽，以至長大成人後當職業足球員、加盟西甲或意甲球隊，並奪取世青盃和奧運冠軍的種種經歷。

日本孩子的足球夢

要知道《足球小將》在一九八一年面世時，日本足球水平跟香港也僅是伯仲之間，但他們已敢於想像日本人能成為巴塞（戴志偉）和祖雲達斯（小志強）的主力。這種近乎「唔知醜」的幻想可能會引來別人訕笑，卻深深激勵著日本的小孩發他們的足球夢。

踏入九十年代，日本出現了一個又一個「戴志偉」的球星，由第一代的三浦知良，到後來的中田英壽、本田圭右，到近年的「盤扭王」三笘熏⋯⋯或許大部分人都歸功於他們出眾的青訓和職業聯賽制度，但過去三十年來，令成千上萬的小男生願為足球前仆後繼，那麼就一定是《足球小將》的功勞。

香港學生溫功課

身處香港，我相信任何一個喜歡足球的男生，腦海中都曾有過屬於自己的足球夢。可是當那邊廂日本的高橋陽一，會透過《足球小將》鼓勵小男孩為足球而努力時。回想當年的香港，就連許冠傑也哼著歌提醒我們：

「學生哥好溫功課，咪淨係掛住踢波」，你還敢把踢足球當成夢想？

「鼓勵狂想 + 兢兢業業地實踐」，是日本足運發展的模式，大概也是培育新一代擁有和追逐理想應有的方程式。回看港產的流行文化產品，它們不是不講理想，但一切理想都是腳踏實地得可怕——例如《烈火雄心》、《壹號皇庭》、《妙手仁心》等已被系列化的劇集，甚或數不盡的年輕幹探情節。劇集的故事背景，從工種來分析，要不是公務員，就是專業人士。但請別怪創作人寫不到、拍不出主流以外東西，皆因活在一個只講理想，沒有夢想的城市，別人的想像力與夢想，我們永遠也只有羨慕的份兒。

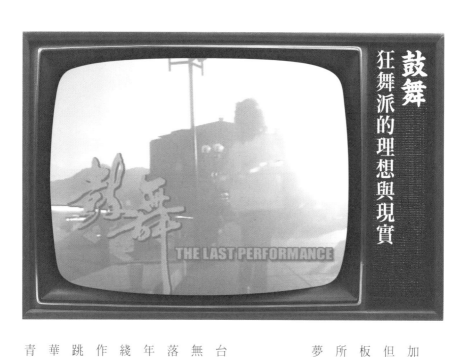

鼓舞
狂舞派的理想與現實

近年因為《全民造星》系列吸引不少dancer參加，過程中令觀眾對dancer有更深刻的認識。

但八十年代舞蹈員都是一些難以得到關注的佈景板，但因為當時「霹靂舞」和Aerobics大行其道，所以大台也難得地製作了一套講年輕人追逐跳舞夢想的劇集，叫《鼓舞》。

上世紀大台的創作力

那個熱愛狂舞的年代，不少年輕人都揹著一台碩大的雙卡式錄音機、穿上貼身褲和襪套，肆無忌憚的在街上跳著健康舞和Break dance，晚上落的士高跳舞。《鼓舞》所講的故事，正正是那個年代一班追逐跳舞夢想的青春夢。至於當年的無綫，亦不是今天那個吃著慣性收視老本、只敢製作公式俗套師奶劇的電視台，竟也會拍攝一套以跳舞為主題的連續劇。配以後生約三十年的劉德華和毛舜筠，亦令它成為八十年代一齣很重要的青春劇。

不需擔心《鼓舞》的舞蹈場面會粗疏生硬，事實上養活了大量跳舞藝員和排舞師的無綫，要製造連場精彩舞蹈，根本是毫無難度（當然你總不能以今天的準則來審視一九八五年的劇作）。劇集提拔了王敏明（八十後或以前的朋友自行上網搜尋，或可記起此演員容貌）等多名舞蹈藝員參演，所以無論群舞或獨舞，都顯得有板有眼，甚具水準。當然，故事不脱本地電視常見的「曲折」情節——主角是私生子、父母輩前半生的孽緣、好朋友反目、出賣、女角被強姦、壞人不得好死、有情人終成眷屬……這一切都在《鼓舞》中可以看到。

潛藏的現實與偏見

從幾十年來戲情套路變化不大的港產劇中，我們亦可以看到社會文化的的不同。再以二零一三年的《狂舞派》和一九八五年的《鼓舞》比照，兩者都以天才舞蹈少女為起始點，但前者的阿花只需面對自我

問「為跳舞可以去到幾盡」；但後者的周晴在追逐理想同時，卻同時要照顧成籮鄉下（其實是離島）零生產力的細佬妹和年邁的母親，是典型到不得了的「獅子山下精神」——就是需先搞定自己和一家大細的生活所需才好講理想。與今天所崇尚的「要不惜一切追逐理想」不同，舊日子更重視「兼顧」二字，全力追逐理想不是不可以，但在成功（即搵到錢）前，請不忘搵食，否則就是不務正業的蛀米大蟲了。

當然時代不同，想法有異其實本是常情，但偏偏總有食古不化者，愛將新一代的理想與目標說得一文不值，作為自high當年如何成熟穩重。大概這是香港缺乏創新與活力的原因了。

115

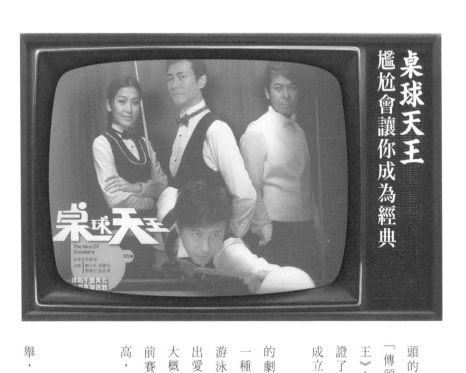

桌球天王
尷尬會讓你成為經典

好的劇集不一定能成為經典，但一部膠到盡頭的電視劇，無論過了多少年，依然會得到網民「傳頌」恥笑。二零零九年由秋官主演的《桌球天王》，絕對是一套實驗劇集，而所測試的，就是驗證了「只要你不尷尬，尷尬就是別人」這道理是否成立。

顧名思義，《桌球天王》是一套以桌球為主題的劇集。回顧幾十年的電視圈，運動片相對來是一種吃力不討好的片種，除早年的《戀愛自由式》／游泳、古巨基主演的《總有出頭天》羽毛球、《撻出愛火花》／柔道、《當四葉草碰上劍尖時》／劍擊，大概就是近年Viutv的《男排女將》、《Iswim》和《季前賽》。當中那一套能稱得上經典？可能我要求高，真的覺得以上任何一套也稱不上。

運動劇動漫化

以不同類型運動為題材的日本動漫不勝枚舉，由《足球小將》到《網球王子》，幾乎你說得出

116

的體育項目，你也可以找到一套相關的動漫，可是運動劇集卻少之又少。體育動漫的賣點，是多添了現實比賽中沒有的天馬行空，例如立花兄弟可以把雙腳當彈簧，然後把自己彈上半空再施展頭槌或倒掛金鉤；又或者每次抽射或擊球都有彷如足以破壞星體般的威力；就連玩搖搖陀螺也可以肩負伸張正義保衛地球的責任……漫畫卡通能容下大量的狂想，可是受制於電腦特技的局限，我們也不可能將漫畫的精彩點子完全轉化到電視劇之上。

然而《桌球天王》的野心正在於要在電視劇拍出漫畫感，如使出絕招前，總會以相同的鏡頭視角或粗疏的特技（如定格、畫出閃光甚至火焰），來強化視覺效果和漫畫感。另一門增添漫畫感的絕活就是「講多過做」。

其實由看《足球小將》開始，我們應該深明漫畫營造氣氛是靠「講」——就是不斷藉旁述、觀眾以至對手的觀感，陳述主角厲害之處，而且往往一講便是一集之長。《桌球天王》亦如是。在畫面動作毫不精彩，一天到晚也標榜要用「七重天」（即白球撞圍邊七次）來打明明已在袋口的球時，齋講更是塑造游一橋精彩傳奇的重要法門——這個看似無聊和單一的絕招，靠

角色在戲中不斷論述和吹捧，成為跟《如來神掌》的「萬佛朝宗」和《龍珠》的「龜波氣功」一樣的最強絕招。

膠力驚人　替秋官尷尬

當然，要稱之為膠劇，這樣的「膠力」顯然還未夠，為了令劇集 seven 到盡頭，令觀眾尷尬得要替秋官冒汗，所以製作人索性將武俠小說和占士邦等元素也扔進這大熔爐之中。要鄭少秋飾演的游一橋硬套上「秋官式」的大俠瀟灑，無厘頭多次安排滕麗名在秋官跟前跌倒，好讓他擺出有型甫士輕攬纖腰英雄救美，這種「楚留香×占士邦」的演繹，你以為已經夠尷尬嗎？還未算！郭政鴻飾演的雷勁衝得閒沒事就狂玩魔術，當然這是為展現角色自信和表演慾強的個性，但這樣沒頭沒腦地玩，其實只會令他成為一個行為怪異的「傻仔」……所以愈看到兩位演員努力演活角色，愈替他們感到難堪。

而為了令《桌球天王》推向成為前無古人曠古爍今的膠劇，創作人特別構想出兩件神物——「倚天 cue」和「屠龍 cue」！雖然在《倚天屠龍記》中，「倚天劍」和「屠龍刀」兩件絕世兵器，的確能帶動起故事一浪又一浪的高潮，可是當變成「倚天 cue」和「屠龍 cue」後，就變成一種無藥可救的中二病狂想。

大佬，秋官喎，一代大俠喎，竟然在搞「倚天 cue」的爛 gag？只要你有一點惻隱之心，也會替秋官感到尷尬，對吧？

118

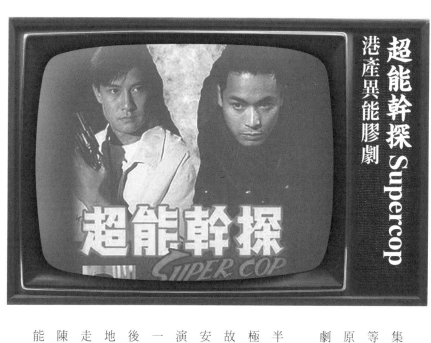

超能幹探 Supercop

港產異能膠劇

美劇向來有大量以超能力／異能為題材的劇集和電視：《超人系列》、《神奇四俠》、《蜘蛛俠》等等多得數之不盡。但大台其實在三十多年前，原來已拍攝過一套既不叫好亦不叫座的港產異能劇，叫《超能幹探 Supercop》。大家有沒有印象？

單看片名，又「超能」又「Super」，浮誇得沒半點想像空間，可見大台這種以為堆砌大量程度極致的詞彙就是勁的觀念，真的幾十年如一日。

故事由不斷被冠以「毒瘤明」唱衰的劉錫明及郭晉安分演忠奸兩角——方志強和陳一賢。劉錫明飾演的方志強，儼如「人生勝利組」的代言人，與陳一賢同為警察。前者靠意外引發的超能力破案，後者卻在行動中受傷；前者步步高升，後者卻原地踏步；更要命的是陳一賢連女友也被方志強撬走！這樣的故事設定，用意不難理解，就是要為陳一賢這角色累積憤怒與仇恨，解釋他後來為何能夠憑後天努力學習更厲害的超能力。

《超能幹探 Supercop》是一九九三年的作品，

那些年是動漫《龍珠》最受歡迎的日子，所以此劇亦處處滲透《龍珠》的痕跡——如「電磁效應」和「超霸氣功」等充滿動漫感的招式名稱、招式所引發的爆炸場面、還有終極決戰時方志強刻意遣走女友親人，以求了無牽掛與對手作生死酣戰——明顯是參照了比達和悟空的故事。

沒想像力的城市

事實上，上世紀九十年代的電視工業，正經歷從八十年代的盛世，走向九十年代的樽頭位。八十年代的金庸武俠劇和恩怨情仇時裝片，成為當時市民送飯的「佳餚」。但踏入娛樂生活更趨多元化的九十年代，無綫劇集已開始令觀眾覺得了無新意（可見港劇不濟這問題其實已經持續了廿多年）。以異能為題材的《超能幹探 Supercop》在當時來說絕對是新嘗試，可是最終仍淪為「膠劇」，除了因為抄襲味濃之餘，某程度亦因為香港社會在極度崇尚效率的獨特環境下，觀眾連睇戲也只講現實，對身處城市缺乏天馬行空的想像。

舉個例子，試下周末打開電視，看看現今的日本超人特攝片，幾十年來無論造型以至故事結構都是大同小異，有時更是誇張得可笑，但我們為何仍能接受？正因

為我們認為，日本人的文化本是如此，即使我們不欣賞，也應敬佩他們的天馬行空。若果一切換上香港背景呢？恐怕早被視為神級膠劇了。創新是需要不斷嘗試和調節的，我城偏偏卻講求即食與實利，加上長期獨大的電視台根本沒有創新的意志，令《超能幹探 Supercop》沒有成為香港異能劇的起點，發展出屬於我們的 Heroes，而是一見出閘脫腳，大家便蓋棺定論，永無下次。

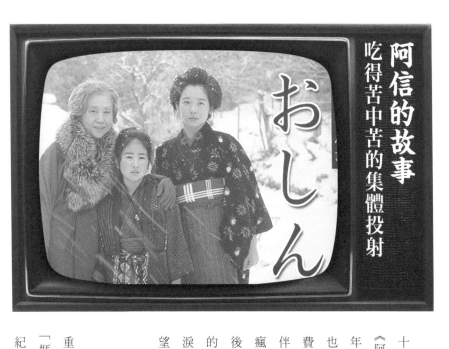

阿信的故事
吃得苦中苦的集體投射

おしん

記得曾幾何時，每當向新相識自我介紹時，十居其九對方都會故作搞笑的回應一句：「咦！《阿信的故事》那個阿信呀？」我懷疑，這是跟我同年代又是叫「阿信」的人一種集體回憶。當然，這也怪不得別人，因為在八十年代，日本娛樂和消費文化深深影響著香港，而以日資百貨公司八佰伴的創辦人經歷為藍本的《阿信的故事》，自然能瘋靡萬千師奶。還記得中午放學回家，吃過午飯後，媽媽都會在難得休息的時候追看——對此日劇的印象，除了看到感動處，會瞟到媽媽偷偷拭眼淚，就是記得小時候的「阿信」一日到黑，都話希望想婆婆可以看到白米飯。

捱苦的集體回憶

上一代的父母，大多是出生和成長於二戰後重建。他們前半生的經歷，大多是跟各式各樣的「捱苦」纏繞在一起——例如吃不飽、穿不暖、年紀小小無書讀兼要照顧年幼弟妹等等。所以對於

122

那一代人來說，一起緬懷苦日子，他們才會有共鳴。所以七八十年代的電視劇，幾乎全都是販賣捱窮捱苦最後捱出頭的套路，小時候的我明明覺得煽情到極，父母輩卻看得津津有味。

不知大家有沒有發現，與長輩溝通最大的矛盾，是對方永遠巴不得要說服你自己年輕時有多辛苦和如何捱得苦，然後硬套下一代有多幸福云云。你覺得長輩長氣？反過來他們也因為得不到你們心悅誠服的認同而感到困惑——而「阿信」，正正長輩們心目中的最佳代言人。

世代不同的投射

當劇情講到小時候的阿信窮得只能吃「蘿蔔飯」，長輩就可以乘機告訴你自己是吃樹皮；阿信在二戰如何求生，他們又可以跟你詳談「三年零八個月」的苦日子；當故事講到阿信為建立事業而經歷種種波折時，長輩們又有切入點對應自己當年捱得有多辛苦⋯⋯

所以對於「老友記」來說，阿信是他們的投射；但對於我眾成長於八十年代的人來說，阿信，只是一個不斷被重複濫用的爛 gag 而已。

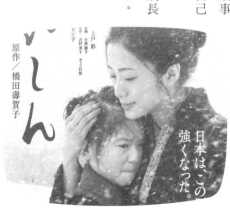

原作／橋田壽賀子

上戶 彩
馬 小林稔子
早子 吉村実子
ピン子

日本はこの
強くなった。

電影篇

估唔到香港夜景原來
係咁靚，
咁靚嘅嘢一下子無晒，
真係有啲唔抵

Chapter
FOUR

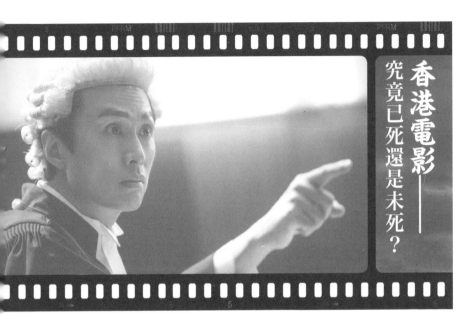

香港電影──究竟已死還是未死？

近年香港最多人討論的問題，是這個城市究竟已死，還是未死？

其中港產電影可謂被斷言「死ed」的範疇。然而偏偏早兩年大家都認定港產片沒救之際，一齣又一齣的香港電影都創出理想的票房成績，而且更出現了一個過往從未見的現象──就是為了助港產片創票房記錄，會重複入戲院觀看多遍（又稱多刷票房）。大家試回想，十多年前我們為了免費看戲，買盜版碟、網上求種子BT，總之用盡一切辦法也不肯花一分錢看電影。但現在為支持好的港產片，我們竟樂此不疲自掏腰包到戲院重看又重看。電影《毒舌大狀》就在香港人聚志成城刷票房下，創出逾億元的票房紀錄。

當港產片幾乎被拔喉宣佈 certify 之際，是香港人硬生生用真金白銀把它救活起來──或許他日被人視作迴光反照也好，但也見到香港人即使陷入絕望的環境中，仍努力去證明：「喂！香港仲未死得晒架」！真係明就明，唔明就⋯⋯

英雄本色

發哥不死 難成經典

如果找一個香港最具代表性的電影巨星，相信周潤發可說是眾望所歸，沒有多少人有異議，事實上香港絕大部分網民，都以在街上「野生捕獲」發哥為一件值得炫耀呃Like的事；但大家不知有沒有為意，編劇們似乎對這位廣受歡迎的巨星特別「有仇」，皆因發哥在港產片中的死亡次數，可能是一線男演員中的佼佼者⋯⋯

作品	角色	死因
玫瑰的故事	①黃振華	病死
等待黎明	②傅家明	交通意外死
英雄本色	葉劍飛	引爆手榴彈自盡
龍虎風雲	MARK哥	被暗算射死
喋血雙雄	高秋	槍戰中被殺
阿郎的故事	小莊	先被射盲再被射殺
	阿郎	撞車爆炸死

相比起成龍、梁朝偉、劉青雲、劉德華等，周潤發在電影中的sad ending是明顯較高（見上表），而且不少更是死狀恐怖。當中以《英雄本

129

色》中的Mark哥，最為震撼廣大觀眾。事實上，《英雄本色》可說是周潤發和吳宇森的電影界里程碑——誰也知道他們曾經是閃耀荷里活的電影界巨擘，可是迄至上世紀八十年代中期，二人都載浮載沉。故事中，主角遭遇剛好與其真實經歷相近——本來在電視大紅大紫的發哥，投身大銀幕後頓成票房毒藥，事業一度進退失據。其飾演的Mark哥，同樣曾是叱吒風雲的江湖二哥，但當與大佬（狄龍飾）決定「轉行」做尋常百姓時，卻發現根本難以轉型。狄龍飾的豪哥，最後和當警察的弟弟傑仔（張國榮飾）苦苦掙扎，兩兄弟最終冰釋前嫌，Mark哥卻死於亂槍之下。

苟且偷生又如何

周潤發在戲中死得慘，或許是源於他在電視劇《上海灘》中，所飾演的許文強，被亂槍掃射而死這幕太經典，令觀眾印象深刻。他後來不少作品中，編劇也會安排發哥以類似的悲壯方式「謝幕」。《英雄本色》和《喋血雙雄》中，發哥同樣被射成蜜蜂窩；哪

怕是《阿郎的故事》，發哥也要在澳門大賽中炒車兼大爆炸而死⋯⋯然後又想到，成龍在電影中永遠笑到最後，但發哥卻成日慘死，作為香港觀眾，這應該是大家最受不了的事情。

小時候，總是無法理解為何創作人經常安排發哥有一個慘死的 sad ending，但現在愈來愈明白，無論是一個角色，還是一個真實人物，只要死得其所，如 Mark 哥或者許文強，即使過了幾十年也成為一代經典，叫人永遠紀念。只可惜上一代的創作人以至藝人，過份迷信要開開心心，要大團圓 BBQ，認為這樣的「人設」是最安全，最易取悅大眾。殊不知在這個世代，觀眾實在看不下起一些只求在人前快樂苟活，柴娃娃地「獻世」到最後的人物──即使曾經是什麼殿堂級人馬。

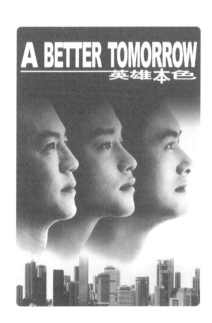

A BETTER TOMORROW
英雄本色

131

十月圍城
勿以善小而不為

現成為大台高層的153曾經在節目中，分享了他拍攝電影的一次滑鐵盧——廿多年前他邀請當時最得令的一眾紅星參演《小小小警察》，以為笑料加大量巨星，定必收個滿堂紅，殊不知卻慘淡收場，欠下一屁股人情債。皆因每粒巨星，都彷彿成為戲中閒角，最後反而沒有焦點地亂作一團。

二零零九年的《十月圍城》情況類似，同樣是整套電影每分鐘都有大量明星佔領銀幕，它卻沒有出現上述電影或賀歲片的弊病——明星太多，每位演員莫說出位叫觀眾留下印象，連最基本的出鏡時間亦嚴重短缺零碎，令作品鬆散失焦。

小人物拼湊的大信念

因為《十》片不是以星級演員為重心，而是靠一個簡單鮮明的主線撐起作品，有助劇情聚焦發展：故事講的是孫中山到香港預備革命會議，清朝派遣高手設下天羅地網殺之，而革命黨則調動

132

所有人員，與清廷進行一場限時爭奪孫中山的角力。整個故事就是講述這兩個勢力，如何扭盡六壬、動員手上所有、鬥智鬥力。

故事中的大人物，除了飾演陳少白的梁家輝戲份較多外，其他如張學友\楊衢雲、張涵予\孫中山，都是「一閃即逝」的角色。

至於其他小人物角色，包括年輕車伕鄧四弟\謝霆鋒、潦倒探員沈重陽\甄子丹、大商家李玉堂\王學圻、沈重陽的前妻兼李玉堂的四太太\范冰冰、華人警官\曾志偉、清廷通緝犯父女\任達華、李宇春、淪為乞丐的貴公子\黎明、臭豆腐小販王復明\中國籃球明星巴特爾等等等。除了少量特寫鏡頭外，各人在其餘時間都是匆匆過鏡，這正好與故事世界裡他們小人物的身份相稱。

堅持做好自己　總有改變一天

他們在整齣戲中只為著一件事而兜轉，就是要保住孫中山的性命，但原來他們大部分都不知道自己在幹著轟烈的革命大事。例如鄧四弟由始至終都是只知老闆叫他拚命拉車；沈重陽只知要不惜一切暗中保護前妻的丈夫；王復明只知以血肉之軀阻擋著任何人的追纏。

這些小人物，到死的一刻還是幹著自己眼中的小事，但最後

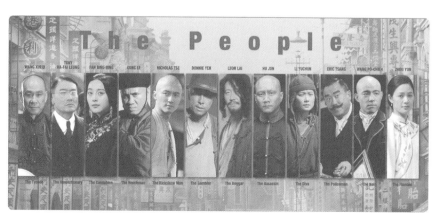

拼湊出來的，卻是翻天覆地、成就偉業的事情——想起活在香港這個大城市的我眾，常常有種自覺是小人物的無力感，《十月圍城》正好激勵著大家，只要堅持，社會總有一天因你我做過的小事而改變。

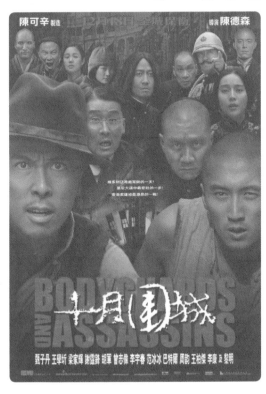

134

新難兄難弟
舊香港的互助精神

上世紀五六十年代，是一個常被人歌頌的年代，雖然經濟待飛，資源乏絕，但人人對政府零期望，個個自力更生，創造了一個崇尚靠自己的「獅子山下精神」社會。另一方面，當年社會的鄉里之情濃厚，街坊互助，充滿溫情——一九九三年出品的《新難兄難弟》便是向那個令我們驕傲的年代「致敬」。

人人為我 我為人人

故事講述兒子楚原（梁朝偉飾）與父親楚帆（梁家輝飾），是一對時有齟齬的父子。因為父親覺得兒子太急功近利，不夠腳踏實地；兒子亦覺得嘴裡常常掛著「人人為我，我為人人」的父親，傳統守舊，根本不明白現今世情。這種典型的對立的角色性格，多少也道出上一代人與新一代在意識形態上的代溝。兩代互相不解，向來是不少家庭的死結，不過楚原卻經歷了一次「神化」的超自然經歷。

因著一次失足跌落坑渠洞，讓他竟然回到過去，與年輕時的楚帆相遇。在這次時空旅程中，楚原對爸爸那句「人人為我，我為人人」的做人座右銘有著截然不同的體會。他感受到父親年輕時代的舊社會，那種沒有太多機心計算，只要對方有需要就會挺身而出，互助互愛的人鄰關係。楚原對這種舊日的「香港精神」，從覺得老套不屑，漸漸產生出欣賞尊重之情。

描寫細膩但不說教

以《難兄難弟》為名的電影作品，自上世紀五六十代開始不斷出現。其中無綫在年前更拍攝過一套《巴不得爸爸》，基本上就是「照抄」這套由陳可辛執導的《新難兄難弟》（當然我們也可以視「抄」為該台的節目特色）。其實撤除他近年的《投名狀》和《武俠》這類剛陽味重的作品，陳可辛的電影在描寫人情關係上，都是細膩而充滿喜感，這作品也不例外。事實上，要求新一代學習先輩互相幫助、默默耕耘和不怕蝕底的精神，一直是香港社會近年的主流思想。製作人處理這個老掉牙的故事，並不是運用了甚麼創新的意念，而且純粹靠為每個角色都賦予傻氣和堅持，加上梁家輝、梁朝

我为人人，人人为我
All for one, one for all.

日間去工廠上班，晚上還在房間裡黏塑膠花
He has a day job and works at home at night

偉，以至一眾演員具幽默感的演繹，但足以避免說教說得過分沉悶，還饒富趣味。

重看之時，剛巧時值區議會選戰前夕，看到候選人為說服大家，自己的獻身精神，連街上多了一個半個垃圾桶也說是自己成功爭取，在自己面上貼金⋯⋯這究竟是成功突顯了自身「人人為我，我為人人」的精神，還是令人忍俊不禁的黑色幽默呢？

THE END

去年煙花特別多

香港預言書

近年每逢七一香港回歸紀念日，我們只許歡樂，不許抱怨，市面上都是一片不問情由「有得食就好食」的特殊氣氛。總之你只有表達高興的自由。這種壓抑，令人想起九七前後的幾年，出現不少以回歸為隱喻的電影，當中較為令人有印象的，是由陳果執導的《去年煙花特別多》。

這齣一九九八年作品所謂的「去年」，自然是指九七「回歸年」的日子。故事的主人翁圍繞著幾位被逼退役的華籍英兵，主角家賢（何華超飾）與一眾伙伴，因著歷史的巨輪，令他們在七一回歸後，變成「過期」被遺棄的一群。更甚的是，這班難以轉型的中年漢，不斷被社會蔑視，家賢的母親甚至覺得其黑幫分子的弟弟家璇（李燦森飾）也較他「有出息」。在這處境下，他們決定鋌而走險打劫金舖，算是這班存在於和平盛世的軍人，一次真正的「戰事」。所以這不僅是普通的打劫，更是一次為尊嚴而戰的「爭戰」。

階層與世代的相爭與相憎

整齣電影充斥著一種階層與世代互相憎恨的意識：代表古惑仔的家璇，將一個看不順眼的港女扔出電車；代表在新香港重要性大降的家璇，開槍轟爆一個小混混面頰；分別代表新舊世代的女學生與的士阿伯更互相「鬥法」：前者遺下染血的M巾來戲弄的士阿伯，後者則把一塊沾滿冀便的「屎片」擠向女學生面作報復。這種互相視對方為仇人，甚至要將對方摧毀的極度躁動，的確在電影上映後廿多年出現。

另外電影中呈現的躁動與神經質，記得當年看時覺得超現實得有兒戲，但今日香港已經為導演陳果還了一個公道。其中戲中最經典兼最爛（當時認為之）的一幕，莫過於描述在大雨淋漓之下，回歸解放軍入城時那一幕。家賢和同僚真心迎接，卻被一群埋伏在群眾中維持秩序的警員以為他們有甚麼陰謀；看到有人拿了一袋不明物體，警察們又懷疑是炸彈，更空巢而出瘋狂追捕，最後在嚇過半死下，

所「引爆」的根本不是炸彈，而只是一個西瓜而已。導演陳果為營造一種誇張化的效果，在警察追捕疑犯的情節上，以慢鏡呈現，配以節奏明快的

慶典配樂，鏡頭還特別攝下了「維護香港繁榮穩定」的橫額……

重生的假象

回看我們當前面對的現實，部分社會人士同樣都是祭出大量自我吹捧的口號，同時又懷疑這懷疑那，然後作出大量非理性行為，這種神經質彷彿要將每個人逼瘋……當然做戲歸做戲，現實還現實，電影中即使劇情極致得難以逆轉，結局仍然可以正面光明：家賢如鳳凰重生，成為一個送貨工人，雖然昔日的身份一去不還，卻見到未來仍是充滿希望；但現實呢？誰不想做一隻快樂的港豬，大時大節擠到維港兩旁看煙花由衷高喊「好開心好興奮」？但前提是社會別再陷入一種神經質，以為無視不安，只求單聲道的歡呼聲，便等於是歌舞昇平。

140

陰陽路之升棺發財
港產禮儀師

多年前，日本電影《禮儀師之奏鳴曲》，揭開了觀眾對殯儀行業的神秘面紗，但原來早在一九九八年的《陰陽路之升棺發財》，亦已經以香港殯儀館為故事背景，描畫出充滿民間宗教風情的港產「禮儀師」之面貌。

自一九九七年首齣《陰陽路》上映後，以此為題的作品共拍攝了十九集，說「陰陽路」是香港電影史上最多續集的電影大概並不為過。至於這齣《陰陽路之升棺發財》則是該系列第三齣作品，演員陣容比邵氏電影更「無綫化」——古天樂、錢嘉樂、張錦程、劉玉翠、袁潔瑩，還有「聖羅蘭」等，全都是九十年代末無綫最常見的演員陣容，以配合該系列電影低成本的製作風格。

整齣電影由幾個小故事穿插而成，故事不外乎是鬼上身、厲鬼纏負心男等「行貨」橋段，但配以雷宇揚、張錦程等諧角，亦凸顯了其帶有喜劇感的鬼片風格。

低成本但觸動人心

看日本的《禮儀師之奏鳴曲》之時，不期然就想起香港的《陰陽路之升棺發財》，儘管兩套作品的劇種以至風格均截然不同，但都是透過死亡，反思人與人之間的關係，還有對人和情的珍惜——例如死人化妝師資生堂（丁子峻飾）迷戀因車禍離世兼毀容的歌星陳美麗，不惜把自己打扮成對方的模樣，代她供別人瞻仰遺容，最後更以死殉情；另一故事是雷宇揚飾演的「喃嘸佬」口水昌等人一心騙死人財，卻遭怨靈（羅蘭飾）纏身，最後其女兒（伍詠微飾）到已荒廢多時的墳前把纏在碑上的紅繩解開才能了事，從而帶出生人與死人之間都應該保持著一份尊重；最後一個故事是阿力（古天樂飾）、紅姐（袁潔瑩飾）和 Raymond（謝天華飾）的三角戀，故事雖流於負心男被冤魂索命的行貨結局，卻頗能夠刻劃出一班港產禮儀師那份友情。

其實有別於一般的鬼片，《陰陽路》系列作品，往往不是以驚嚇恐怖見稱，而是透過鬼神之說，回歸人性的基本——情。以至叫人每每看後，不是如逛了一轉 Halloween 樂園般被嚇個痛快，而是不期然留下一滴神傷的眼淚……

港產武術片
從真功夫到中二病

李小龍跟喇叭褲一樣，每隔一段時間又會被人捧成潮流。近年功夫電影潮流回歸，被全球華人視為功夫icon的李小龍，自然再獲高舉崇拜。

由童星開始，李小龍演過作品不勝枚舉，不過真正由他擔綱演出的，就只有《唐山大兄》、《精武門》、《猛龍過江》、《龍爭虎鬥》和《死亡遊戲》。要在熒幕前看到李小龍的功夫哲學，大概就只有從這五齣遺留在世的作品入手。

真功夫實用至上

作為現代不少人心目中最重要的武學宗師，大家都不太介懷李小龍動輒擠出扭曲得近乎歇斯底里、叫人看不明白的表情。因他最令人著迷的，是在戲中既猛且狠的招式。不知何時開始，中國武術都強調正大光明，這才不失君子風度。在武俠小說世界，插眼、撒沙、踢下陰等下流手段，絕不會出自英雄大俠。不過若你細心留意，準會發現李小龍曾在《猛龍過江》狠狠的扯掉「最後

143

「大佬」的胸毛；亦曾在《死亡遊戲》中，毫不猶豫向渣巴施以「猴子偷桃」，令對手霎時間痛得死去活來。戲中的李小龍還會顯出一派沾沾自喜，與傳統所謂大英雄形象格格不入。

或許人們根本沒將這些陰招放在眼裡，亦沒嚷著要學這些傳統被視為不夠光明的招式。不過，若說截拳道代表李小龍功夫哲學，那麼這些「撩陰」、「抓胸毛」等陰招，絕對是李小龍對武術觀念的革新。傳統以來中國武術一直被浪漫化，瀟灑的招式，加上大俠不使詐的高尚情操，種種超現實的特質，令中國功夫流於技藝表演。

即使今日看甄子丹與成龍，華麗而嚴謹的動作設計，令功夫「昇華」為形體藝術。然而，李小龍一直重視功夫實用性，認為它不在於表現身手，而在於用最簡單、直接方法徹底把對手制服，因這是生死肉搏手段。所以無論是《精武門》的陳真、《猛龍過江》的唐龍，抑或是《死亡遊戲》的比利，他們都是通過不忌諱使出陰招當中，挪開羈絆著的「君子光環」，展現中國武術實用性一面。

144

甄子丹贏到盡的中二病

李小龍之後，香港的功夫片由洪金寶和成龍等人繼承，他們將中國功夫片結合喜劇元素，成功在八九十年代殺出盛世之路。至於一直當反派或大配角的甄子丹，十幾年前因為《葉問》大受歡迎，損起了香港功夫片的大旗。甄子丹沒有像成龍的功夫＋搞笑的路線，而是展現出「硬橋硬馬」且動作如行雲流水的「真功夫」。

過去十幾年，甄子丹雖然演出不少功夫片，但無論演哪一個角色都是那種不懂要打贏，還執著在「武德」上要勝過對手的角色。或者他認為，這種「連贏」才算光明正大，才合乎中國人打架也要「君子」的價值觀。

然而這種又要贏拳頭交，又要贏道德口水戰的偏執，令甄子丹的電影總有著「中二病」氣息。當中最厲害的，筆者首推《一個人的武林》——看到他向楊采妮解釋功夫時，總是對著空氣耍招比劃，就令我想到年少時那些熱愛籃球的初中生，明明做著別

145

的事情，也失驚無神的耍帥扮 Jordan fadeaway shot 的動作，兩者一樣是純粹自 high。

不能超越的李小龍

然後又看到甄子丹與王寶強的決戰，其實早就有大把機會分出勝負，但為了令對方心服口服，明明是生死搏鬥，也自設限制與規矩。但就像兩個賭氣男生，籃下大把空位，也要執意跑到三分線射球來展威風一樣⋯⋯當然中二生有這種想法，是少年情懷；但成年人也有這種執著，是弱智。

其實若論功夫設計場面、故事性以至個人演技，成龍、洪金寶甚或甄子丹，可能也比李小龍的電影更成熟。可是他們無論在本地以至世界影迷的心目中，也遠遠不及後者，除了因為早死而成為經典外，更因為李小龍留下的截拳道，是一種具實戰性的武術哲學；後來功夫電影所展現的，極其量是那種陳腔濫調兼迂腐的所謂武德而已。

146

一蚊雞保鑣
本土精神的反思

今天的黃子華，因為《飯氣攻心》和《毒舌大狀》突然成為電影票房的保證。但其實只要大家不太善忘，都會記得「子華神」曾經是一代著名的票房毒藥。而當年令他登上毒藥之王的，正是二零零二年由他編導演一手包辦的《一蚊雞保鑣》，不知你又有沒有印象？

要知拍攝《一》片時，黃子華因為大台劇《男親女愛》而登上演藝事業一個頂峰，正當誰也以為他可以乘勢登上大銀幕，最後卻落得仆直作結——我不是說粗話，只是道出實情，因為埋單計數，《一》的累積票房只有廿萬。

子華神抑或香港人的心結

當然，如果你能撇除對「子華神」的盲目崇拜，《一》那份柴娃娃的感覺，又難怪落得慘敗收場，但又不代表電影本身沒有看點。《一蚊雞保鑣》本身是一個屯門故事：主角「幫幫」因小時候遇上交通意外而留下心理陰影，不能乘車，故一

147

直被困屯門。但幫幫卻努力想著如何發達，不斷招攬街坊商討他的「八萬五」發財大計，可惜全部都是「屎橋」，故此除了幾個騎呢人士附和外，根本無人問津。後來因屯門色魔出現，他便推出「一蚊雞保鑣」計劃，以最低價一元護送夜歸女子回家，終於讓他殺出屯門，並成功克服他害怕乘車的心病⋯⋯

二十多年前的香港，正值經濟與樓市低迷，八萬五是當年政府一個建樓目標，最後卻淪為社會的笑柄。在《一蚊雞保鑣》中，「幫幫」的發達夢每每以賺到八萬五元為目的，自然是突顯對當年政策的諷刺。此外，描述幫幫因著童年陰影，始終不敢踏出屯門區，亦似是象徵香港人當時對北上發展猶豫未決的心魔。

留下來只因愛這個地方

事實上自當年開始，社會上的商賈賢達已告訴我們，未來的世界經濟重心將在內地，香港發

展前途和機會有限，故鼓勵年輕人要有北上發展的準備。這份叫本地人放棄香港的堅持，今天依然不變——即使內地的年輕人也遇到就業不足的問題，權貴們仍熱衷叫人去大灣區發展，彷彿要內地與香港的年輕人同爭一個飯碗，有心將兩地的矛盾 level up。

當然廿年過去，加上經歷疫情，內地和香港兩地亦經歷翻天覆地的變化。雖然權貴依然拚命吹捧大灣區，說香港要融入其中才有運行；但愈這樣宣傳，大家卻對本土精神愈重視。今天沒有選擇移居英美澳加的香港人，也沒有回到官方宣稱機會更多的大灣區，反而留下，努力發掘城市的剩餘價值——

當然我們跟《一》的幫幫不同，不是出於童年陰影才死守我城，而是出於「我真係好中意香港」的一份情。

149

黑社會2之以和為貴

搵食至上的真理

十多年前，社會裡出現得最多的詞彙，肯定係非「和諧」二字莫屬。的確對中國人來說，萬事以和為貴，堪比鑽石還要堅的硬道理。《黑社會2之以和為貴》從戲名已開宗名義道出這份核心價值——哪怕是為非作歹的黑社會，背後的營運信念，其實都是減少無謂的打打殺殺，一切搵錢至上。

永續話事人

故事承接了第一集，飾演樂少的任達華當上社團領導人後兩年，按例要改選。樂少戀棧權位，但社團後進卻蠢蠢欲動……《黑2》其實就是一個領導人競選的故事。當然，相比起美國總統選舉，肯定血腥不知多少倍。至於由古天樂飾演的Jimmy仔，雖是黑社會一份子，但只想搞生意。只是偏偏受幫會的長輩鄧伯（王天林飾）看重，結果Jimmy仔在半推半就下與樂少競逐幫會的新一屆話事人。

兩大候選人的「競選活動」很簡單，就是透過

在充斥暴力血腥的包裝下，《以和為貴》說的其實是香港自己的心事：在這個黑暗和充滿陰謀的社會裡，我們一生的目標跟Jimmy仔一樣，就是賺錢。這個純粹得近乎天真的志向，本來令人對除錢以外與世無爭，然而一旦被拉進這鬥爭的漩渦中，卻可以變得歇斯底里，殺氣騰騰。能否繼續「搵食」，便成為我們的底線。所以Jimmy仔被斷絕了搵食路後「被逼」競逐社團話事人，跟香港人近年積極關心社會一樣，一切源起沒有陰謀，而是為勢所迫。

值得細味的是，片尾石副廳長要求一心只顧賺錢，萬事以和為貴的Jimmy仔永掌社團——大概十多年前的香港人，都認為香港的唯一的價值只有經濟；無論社會有多大的矛盾，都要「以和為貴」，不要阻住做生意。但大家又怎會想到今天，香港會走上有生意唔做，以鬥爭為尚之路？

香港核心價值　搵食啫

不斷恐嚇、殘殺來爭取支持。最後在一輪大量死傷後，Jimmy仔終於成為話事人（因為樂少後來亦被手下以大鐵槌硬生生砸死），而他亦秉承「求財才是硬道理」的信念，憑著自己的地位，巴結了內地石副廳長的支持，得到種種優惠政策，順利得到開發物流中心的用地。有趣的是，石副廳長為確保自己的利益久享，更要求Jimmy仔永遠擔任社團話事人，認為這樣才有利他眼中的「安定繁榮」……

家有囍事

賀歲片之王

新年睇賀歲片，相信仍是不少人的指定節目。若問諸位有誰看過《家有囍事》超過十次以上，仍然笑得合不攏嘴？相信舉手的人會多得叫大家吃驚。若把它捧為賀歲片中「經典中之經典」，相信亦沒有多少人會反對。

明知笑位仍然捧腹

賀歲片不必高深、不求認真、甚至即使未算很好笑，只要熱熱鬧鬧，叫人看得舒舒服服，基本上總有捧場客，因為在二三十年前新春期間，各行各業都會休業，在娛樂欠奉下，到戲院看賀歲片可算是指定解悶動作。所以在這個賺money的檔期，歷年來的賀歲片不少都是伏味甚濃——但一九九二年的《家有囍事》則例外，它不僅成為經典，更幾乎是近十多廿年電視台賀歲必備節目，而且總不乏追看者……只是相信大部分觀眾看著戲中的常歡，心底裡始終無法跟今日滿頭白髮的周星馳聯想為同一人。

152

以往我們總認為，意想不到才能引人發笑。然而看過《家有囍事》不知多少遍的你，所有笑位的次序明明已了然於胸，但每看一次仍叫你忍俊不禁，點解？就是因為我們不是估不到周星馳的反應才覺得好笑，而是源於他獨特的語調、眉宇間的輕佻，還有抵死的對白。無論是「巴黎鐵塔反轉再反轉」、「南拳北腿孫中山」，抑或不斷自摑說「邊個淫蕩呀你淫蕩」，不講新意，只玩最地道、最通俗的港式笑話，就足以令人播一次笑一次。

知所進退方為大師傅

當然，人生不同階段，周星馳淡出幕前後，已全身投入導演的行列。儘管今天的「星爺」已如假包換成為一個不苟言笑的白髮大爺，但他執導的作品，雖然多少一些深沉的體會，但主要仍要靠賣弄其九十年代的搞笑方式——當然由其他演員來演繹那些充滿星爺style的gag。

然而星爺大概太低估自己的個人魅力，同時也太高估了那些重用多次的「笑位」之好笑程度……當你從《長江七號》，到甚麼《新喜劇之王》看到其他人落力地演繹星爺的老笑話，除了難以笑得出聲之外，唯一的得著可能就是令你體會什麼叫「你不尷尬，尷尬就會是觀眾」的自我感覺良好新境界。

當然，大家也明白，即使昔日星爺再好笑，若他

153

繼續親自演繹唐伯虎、凌凌漆這類的角色，相信都在觀眾心目中留下「晚節不保」的下場。或者星爺最成功是懂得在演藝路上「止賺」──及時放下其「現象級」喜劇演員的身份，轉型成為導演。所以儘管近十多年他所執導的電影其實愈來愈不好笑，但觀眾早已將「演員周星馳」和「導演周星馳」徹底分開，自然也無改他作為演員的神級地位。

明日戰記
明知不好而為之

一套有影響力的電影，不一定是成品好得無懈可擊，叫好叫座流芳百世，而且純粹它有著一種敢於實驗兼有突破困境的野心——所說的，是《明日戰記》。

這套二零二二年上映的電影，頂著很多光環面世：首先老闆是吹捧成影壇大好人的古天樂；其次4.5億額製作成本兼罕有港產科幻片的噱頭；再加上放映期正值疫情加上移民潮下，整體社會陷入mola mola的絕望感中。《明日戰記》的出現，令人們把它視為一顆屬於香港的「希望種子」，大家期望藉著見證到它的成功，證明香港仲未死（得晒）。

不放棄才見到希望

實不相瞞，筆者也是懷著這種心態走進戲院——PS3遊戲機的CG畫質（註：已經出了PS5一段時間了）、薄弱的劇情⋯⋯縱然你還可以數出更多缺點，甚至內地的網民更把它彈得一文不值，

但那時幾乎所有入戲院的香港觀眾，都甚少說《明日戰記》一句壞話，而且在社交平台上看得最多的，就是分享自己重刷（翻看）了多少遍；記得那時廣大觀眾最關心的，只是電影能否突破港產片的票房紀錄、古老闆能否回本等等，那種非理性的支持，對於一向眉精眼企、批評傾向刻薄的香港人來說，絕對極不尋常。

《明》最具欣賞性的地方，不是作品本身，而是那種「明知不好而為之」的精神——創作團隊或者心知肚明，明知香港沒有製作科幻片的土壤，明知肯定會「事倍功半」，明知怎樣拍也難以達到荷里活的水準，甚至明知難以回本……但就是深信「千里之行，始於足下」。要改變電影圈的生態、開拓新的戲種，始終也要找個人踏出第一步。《明》就成為了「先行者」。

從井底踏出第一步

在今天電影趨向精緻化，重視電腦特技、講制度兼要有充足計劃；香港昔日靠「拍膊頭」靠剝削安顧安全翻炒舊橋，能在短時間內製作大量卻粗疏作品的工業模式，已經滿足不了時代的需要。《明》或許是一套有缺陷的作品，卻是令觀眾看得見創作團隊不像一些老電影人，只顧緬懷過去光輝然後不斷「炒冷飯」，而是敢於從井底踏出一步，哪怕要被比了下去，仍要拍套真正「香港製造」的科幻片。

在香港的形象地位不斷被「自己人」踩低，昔日成功的價值今天不斷被否定和拆毀。人們已洩氣得對這城市不存希望。所以當看到還有人願意真正去「說好香港故事」，大家自然被感動得瞓身支持，那管電影說實在的其實真的不算好看。

唔打就唔會輸，
要打就一定要贏。

Chapter FIVE

打擂台
武者的黃昏

文章開始想先搞清一回事，「精神勝利」有別於「勝利精神」。前者是魯迅筆下的自欺欺人的阿Q精神，後者則是追求勝利、超越的信念。在早前武術熱潮中，《打擂台》沒「宇宙最強」甄子丹，動作場面亦非最精彩，而梁小龍、陳觀泰、陳惠敏這幾位昔日武打巨星，今日或已是老弱殘兵，但這令非昔比的比照，卻與劇情完美融合，令人覺得這非是「故事」，而是眾角色的真實寫照。

故事講述原在武術界享負盛名的門派「羅新門」，因掌門羅新（泰迪羅賓飾）一次決鬥中昏迷不醒，門生四散只餘兩位大弟子阿成（陳觀泰飾）與阿淳（梁小龍飾）侍奉，並將武館改為「羅記茶樓」。地產公司信差阿祥（黃又南飾），是公司裡的窩囊廢，因緣際會遇上阿淳，得悉其絕世武功便希望拜其為師，本來阿淳不從，殊不知羅新突然甦醒，還把阿祥錯認是自己徒弟，並決心光復羅新門，參加全港武術大賽。事實上，所謂

160

武術大賽全是主辦人龐青（陳惠敏飾）騙人噱頭，但他與大弟子卻被羅新門武術熱誠所動，決定以武會友，酣戰一場。

不死的爭勝心

看《打擂台》的羅記茶樓阿成，不期然令人想到是延續了一九七四年《成記茶樓》中大哥成的故事——三十多年前陳觀泰所演，富正義感、身懷好身手，願意鋤強扶弱的「大哥成」，而成記茶樓猶如聚義梁山。但同樣是陳觀泰，三十多年後的阿成已不再當大哥，卻變成一個滿頭白髮，不敢招惹別人、事事以和為貴的阿叔。羅記茶樓亦不過是一間湮沒理想與正義的尋常茶樓。

《打擂台》描述阿成和阿淳從甘願在茶樓營役，到重新燃起擂台上爭勝熱血。故事由陳觀泰和梁小龍兩位曾風光一時、但已沉寂十數載的「前武打巨星」演繹，絕對合適。最後亦沒有如《龍珠》般違反現實的結局——強大意志沒令阿淳爆發出更強的「氣」，面對比他少年廿年的龐青大弟子，即使他決心再大、表現再忘我……年過半百的阿淳，仍不敵時間侵蝕慘敗予對手。

體力透支的他更出現幻覺，以為自己不斷向對手痛擊，但實情他根本連對手站在哪也看不到，只是對空氣軟弱無力地揮拳——雖然輸得醜陋，但那份「老驥伏櫪，志在千里」的不死爭勝心，即使老套，仍教人看得動容。

驚慄卻治癒
的士判官

近年社會出現嚴重對立，其中一組「對立面」，是的士司機 vs. 的士乘客。皆因在專營下，的士業仙旗、拒載、兜路、揀客、濫收車資的情況無日無之，市民即使抱怨多年，也是有冤無路訴。誠然，的士業為人話病絕非近一年半載之事，要不然在一九九三年，也不會出現《的士判官》讓人至今仍有不少共鳴的經典驚慄片。

三十年如一日 抑或更差

故事主角黃秋生，貫徹他在上世紀九十年代每齣戲都做變態佬的特質——飾演一個專門殺害的士司機的變態佬阿健。當然，若你在那時看這電影會覺得很誇張，因為製作人刻意誇大的士司機的不良行為，例如阿健的太太臨盆在即，卻因為的士拒載，還意外在關車門時被夾著衣服，被的士拖行慘死。此外，故事又安排阿健遇上一個又一個面目特別猙獰、態度又特別惡劣的司機，終激發出經歷喪妻之痛的阿健之變態心理。

昔日此電影被歸類為恐怖驚慄片，但筆者懷疑，若果觀眾今日重看，可能會視之為一種有助消減怨氣的「治癒系」作品。皆因在耳濡目染大量真人實證下，不少市民對的士業也有難以排解的怨氣，司機拒載、濫收車資等不良行為，更令有怨無處訴的小市民對的士司機產生厭惡情緒。事實上，三十年前導演邱禮濤便掌握了觀眾的這種情緒，並以瘋狂極致的方式表達出來，塑造一個超越章法的「的士判官」阿健，在這「無王管」的時代中主持公道，譬如他會將拒載阿婆兼態度衰格的司機槍斃，但遇到好司機時又會禮貌周周兼奉上小費，變態中見美善，正是這角色有趣和具人性之處。

現實比電影更崩壞離奇

故事令人印象深刻之處，是的士司機聯合起來駛到政府部門抗議一幕，恰巧與現實重疊。當然兩者原因有別：戲中因為有的士司機接連被阿健所殺而引發恐慌，現實則是「司機大佬」覺得被Uber／蕭條的經濟／監察他們的制度等（下刪一萬字）弄得「冇啖好食」而發惡。然而有趣的是，戲中的司機，即使生命受到威脅，也只是和平理性地舉起示威橫額而已；反而現實中的士機反應更兇惡更叫人出其不意……這大概是一個崩壞的社會，現實往往比電影更天馬行空和離奇。

164

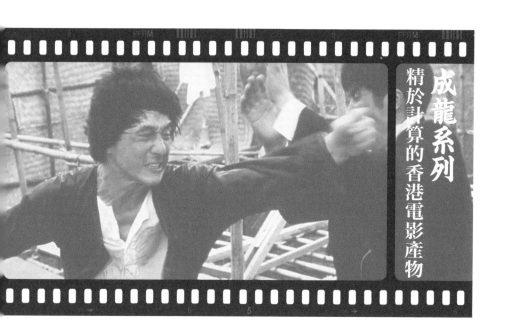

成龍系列

精於計算的香港電影產物

在香港的電影歷史中，成龍可算是一個極受爭議的人物——前半生他備受觀眾擁戴，在香港不僅是票房保證，紅到日本成功立足荷里活，即使唱歌似胖虎／技安，在亞洲也不知賣了多少白金銷量；後半生卻淪被本地觀眾嫌棄的「燈神」，基本上只要得到他加持／祝福／代言的人和事，最終都會爛尾收場，屢試不爽。

但說句公道話，成龍在香港電影史上，的確有著舉足輕重的地位——尤其是他在各地觀眾口味的平衡計算，即使你恥笑他，也不能不給他一個 credit。

雜技式功夫　荷里活受落

沒人會死——是成龍電影的一大特色。雖然他絕大部分的作品，都是「打到飛起」功夫動作片，但其功夫屬於非暴力。成龍的功夫片，與其說是打鬥，不如說他在耍雜技更為中肯。電影中的成龍，總能在極狹小的地方左閃右避，躲開了對手

165

的群毆；同時也可以利用從沒想像過的道具作武器，製造諧趣感。然而即使打得再激烈，你也甚少看到壞人會頭破血流，自然更不會慘死，十居其九都是被成龍打到一仆一碌，然後被狼狽制服。這樣處理，當然是令電影暴力感降低，變得老少咸宜之外，更代表華人引以為傲的「武德」──功夫不是恃強凌弱，而是演繹止戈為武這高尚情操。

掌握「打鬼佬」連鬼佬都 Like 的奧義

經過八十年代初涉足荷里活「失敗」而回，成龍電影在九十年代加入不少西方元素，如《紅番區》、《警察故事之簡單任務》、《一個好人》、《我是誰》等，都是以一個無權勢依附的中國人，闖進外國人社會圈子的故事。這特定背景，大抵與當時香港社會還算是處於「移民潮」。故事裡的西人角色雖大塊頭，但多是傻頭傻腦兼身手笨拙，總是被成龍打至洋相盡出。

當然成龍的電影高明在於，處理民族恩怨情仇方面，的確很有「香港

仔」的特質——中國觀眾見「鬼佬們」被成龍打到口腫面腫，自然大快人心；但成龍打鬼佬的場面，始終保持著一種搞笑與幽默，而不是立心煽動民族仇恨，外國觀眾非但沒有大罵成龍「法西斯」，而且天真得以為成龍是沒有 hater 的香港影星。

making of 背後的謎團

成龍電影的片尾幕後花絮，可說是為成龍「造神」的關鍵，因為在花絮片中，就為他營造了為效果可以連命也不要的形象，最經典莫過於《A計劃》的片尾，成龍從高達三、四層的鐘樓上「跳樓」，僅靠兩個尋常帳篷卸力。只見他落地後痛得死去活來，像真的快要死去似的。

儘管近年愈來愈多傳聞指出，其實這些所謂的驚險幕後花絮，只是成龍刻意「擺拍」或通過剪接製作；甚或一直以來所有危險動作也是親自上陣的「生招牌」，也被人拆穿原來也是由特技人替成龍上陣。但即使這些「謠傳」是真，也不改我認為成龍具代表性的看法，畢竟，踩著別人來上位賺盡好處還要自吹自擂，也是某一代香港人的特質吧。

劉德華 chok 樣
凝固式究極演技

在未成為大眾眼中的「填海代言人」之前，劉德華一直是其中一個最受歡迎的男巨星。談起劉德華，一般人除了覺得他十分勤力之外，就是覺得他很喜歡 chok 樣。他不僅面對歌迷時 chok，做戲時也一樣 chok，甚至創造出只此一家「凝固式」演技藝術。

相信大部分看劉德華成長的香港人，多少都分到他演戲風格大概可分為兩個階段：早期是誇張刻意表現得十分佻皮的劉德華，代表作是《賭神》內的陳刀仔，無論個性或表情也是鮮明得「做戲咁做」；後來隨著年紀漸長，戲路上有所改變，角色多是一些深沉或總是隱藏不可告人的秘密，所以喜怒哀樂不會掛在臉上，總是擺出一副令人猜不透底蘊的表情。若果是不靚仔，那就是不懂演戲；若果是靚仔，則是 chok 樣。劉德華，明顯是屬於後者。

168

成熟冷靜男人味

藝人多年揣摩演技，自然有獨特體會。粗略說，前期的劉德華，是誇張諧趣兼靚仔陽光男孩；近年角色因偏重成熟、冷靜和深沉等男人味重，所以漸漸確立「凝固式演技」——每個表情維持數秒甚至更長時間；肢體動作優雅考究，猶如拍攝硬照廣告，未必人人受落。但那些嚴謹、仔細的「甫士」，正是將男性儒雅和有智謀卻內斂的理想特質高度濃縮，這就是劉德華為角色賦予的魅力。《無間道》相信大部分讀者都看過。然而，人們只說梁朝偉、黃秋生和曾志偉好戲，卻甚少注意劉德華登峰造極的「凝固式演技」。

誠然，看《無間道》時或會讚嘆黃秋生收放自如，也欣賞梁般細膩流暢……但劉德華呢？總覺是一貫形象——正因如此，令人認為他演技給比下去。然而在《無》裡，劉華演的劉建明，是一名冷靜、外表

斯文如紳士，但內心盡是謀算的角色。那種深沉和隱藏的個性，正與表情變化不大的「凝固式演技」匹配。當然，你可說劉建明跟《龍鳳鬥》的盜生、《愛君如夢》的劉南生，甚至《建黨偉業》的蔡鍔等，其實都是演繹一樣的劉德華。但一個藝人，能為每個所飾演角色都留下商標式形象……本身也是一種了不起的成就。劉德華的演技，無論你欣賞好，或認為他只是一味靠chok，這種務求令自己在視覺上力臻完美，就是他獨創的演技美學。

力王
港產 Cult 片經典

成長於九十年代的人，有一齣戲未必個個看過，但叫人印象深刻，那就是《力王》。還記得租錄影帶的連鎖店的宣傳品，那句「一拳打到腸穿肚爛」的文宣——說它是香港暴力電影的經典之作，實在當之無愧。

改編自日本同名小說的《力王》，暴力程度非同尋常，由樊少皇飾演的主角賀力王在戲中因替女友報仇，幾拳間打死黑幫頭目而坐牢。故事不僅經常將劇中歹角一拳爆肚，打至對方眼珠飛脫、手腳齊口切斷、頭顱稀巴爛等亦是常事。其暴力意念絕不亞於《德州電鋸殺人狂》和《恐懼鬥室》等令人寢食不安的外語片。不過，相比美國人對暴力場面的精心設計和仔細描述，《力王》顯然粗疏得多的化妝和特技，令廣大影迷一直視它為「cult片」多於純暴力片。

暴力但好笑

雖然我必須再聲明，《力王》暴力場面非比尋

常，但戲中好些暴力鏡頭真令人爆笑。其中莫過賀力王大戰北倉天王鳴海一幕。笑點有二，第一是力王起初處於下風，還被鳴海挑斷手筋，但力王二話不說，掰開手臂上肌肉，揪出那比蚯蚓還粗的手筋，手口並用打了個結便駁好。

另外，後來鳴海為求與力王玉石俱焚，竟自剖肚皮，抽出大腸試圖勒死力王！道具和化妝是否差勁見仁見智，但令人拍案爆笑的是這些比漫畫更瘋狂的情節，居然也給製作人想到！這狂野暴力意念，香港肯定前無古人，是否有後來者不得而知。

意識大膽 特技硬膠

《力王》暴力場面設計推向極致。在爆頭、劈斷四肢、剝皮、割舌頭和挖眼珠之後，最終極的暴力一幕，就是力王與能在瞬間膨脹變成筋肉巨人的獄長（何家駒飾）在廚房終極一戰。一輪血戰，最後力王把獄長使勁按進大型碎肉機，除保留頭顱作「戰利品」，其餘統統攪爛成肉醬。單看文字描述，是不是令你卻步？要是化妝特技逼真點，我肯定觀眾輕則十天八天睡不安寧，重則可能會引發嚴重創傷後遺症。

因為《力王》被標籤為三級片，加上意識上又如此血腥暴力，看之前本來已有反胃幾天的心理準備。然而電影意識特別大膽，拍攝特效卻特別爛，這種反差卻產生了一種有趣的化學反應──就是電影一點血腥可怕的感覺也沒有，反而處處流露著惹笑的硬膠味。當然香港有不少令人回味的舊事也是這樣，不是太好太精緻，而是往往因為爛到盡頭才能成為經典。

中國超人
消失了的想像空間

文章伊始，不轉彎抹角，於一九七五年播映的《中國超人》，除了加入「中國都有自己的超人」的獨有阿Q精神外，其餘的都是「照抄」日本的《懞面超人》。

或許你以為這七十年代的山寨式特攝片，一定是爛得無比。錯了！若果你看正版《懞面超人》十分津津有味，那麼應該不會對《中國超人》有太大的反感。因為無論從角色的造型服裝、特技，以至故事內容，其實絕不比七八十年代的正版超人片差。此外在視覺上，《中國超人》更依從了日本特攝片的竅門，就是雄性角色會包裹至連樣子也看不到；相反雌性角色，特別是冴角，衣著打扮都是十分性感，賞心悅目。故事中無論是大奸角冰河魔主（劉慧茹飾），抑或是她的手下電眼魔女（岑淑儀飾），衣著方面都十分性感兼破格，大抵當年單憑這點，已吸引不少「麻甩男士」入場欣賞。

173

抄襲定致敬

另一方面，雖然命名不同，但日式超人最常見的招式造手如「十字死光」或「無敵飛腳」，中國超人亦有山寨複製，總之務求做到日本超人有的，中國超人一樣也不缺。至於整個故事情節亦十分雷同：面對冰封二萬年後破關而出的冰河魔主向世人宣戰，中國超人基本上都是在有驚無險下，就將整個邪惡集團連根拔起……

今日重看這抄襲得如此張揚的港產片，觀眾大概會十分不屑，甚至視之為一套「怪雞之作」。可是大家別忘記這齣是三四十年前的作品，當時香港的娛樂事業基本上是「抄」回來，仍缺乏原創基礎，電影大部分都是借人家的橋段而成，所以《中國超人》抄《幪面超人》，拍戲的面不紅，看戲的亦耳不赤。

相比起二三十年前，今日港產片已甚少出現明目張膽的抄襲。然而更多的原創性，並沒有令我們的電影帶來更多的創意和想像力，反而卻換公式化的千遍一律——昔日我們還會古靈精怪一大

抄，製作出不少粗疏但天馬行空的電影；但今日的港產片總體來說，主流的拍來拍去仍然是警匪＋黑社會。

翻炒至極　東方荷里活

我們以此電影主角李修賢的歷程為例，在容得下各式狂想的七十年代中，他可以成為拯救世人的中國超人雷馬，但到八、九十年代之後呢？則反而被局限成為一個尋常的香港警察。雖然在戲中他仍然是當英雄，可是這角色卻缺乏一份敢於跳出現實框框的想像力，大概這多少反映了香港人先天的局限——我們的創意，從來都是屬於「二次創作」，一旦世界再不容許你抄襲，就只能不斷翻炒又翻炒，見好就做到爛搾盡最後一滴剩餘價值，才算是用到盡。例如李修賢做警察有人睇，就一世在電影做警察，林正英到死也要是當道長，王晶做到老也是拍賭博和追女仔的電影。或許這就是那些年香港被奉為的「東方荷里活」真正本質。

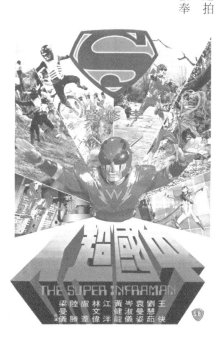

星際鈍胎
山寨科幻經典

過去十年多年，因為擔任一些「選秀節目的評判或導師，令活躍於七八十年代樂壇的陳潔靈廣為新一代觀眾認識。對於Miss Chan Chan的印象，大概是化上厚厚而誇張得令人側目的濃妝，穿上反光舞衣，引吭高唱著《白金升降機》。那時，年幼的我未懂分辨她那具「穿透力」的歌聲，更不知那是八十年代的電影《星際鈍胎》的主題曲，腦海卻不時縈繞著那段段節奏強勁的旋律，還有令小孩看得不明不白的劇情……

劇情離奇 拍的不尷尬

《星際鈍胎》，是講一個樣貌漂亮但愚蠢的美人李天珍（鍾楚紅飾），被外星人捉上飛碟，有錢男友以為自己女友失去貞操而拋棄她，於是李天珍決定「瞓火車路軌」自殺。剛巧，一個失敗私家偵探伊電（伊雷飾）亦在此輕生，這番相遇打消了二人尋死念頭。李天珍突然成為巨星，伊電亦因調查外星人而聲名大噪，最後兩人有情人終

成眷屬。

　若你沒看過此電影，單憑上述故事簡介，或許你會暗罵我把故事簡介得支離破碎——但電影的情節，卻實是如此令人失笑。劇情柴娃娃兼求其外，情節亦是港人拿手的「抄考」——戲初穿上 Deep V 連身裙的鍾楚紅，無端站在會噴出強烈上行氣流的坑渠蓋上，揚起無邊的裙底春光，無論造型和姿態都擺明「抄足」瑪麗蓮夢露在《七年之癢》的經典一幕；另外伊電扮女人上所謂的太空船，與扮成黑武士一樣的假外星人，以電光劍格鬥，顯然又是佔《星球大戰》的便宜……連串的抄襲與胡鬧，大概是該電影「賣點」。

抄考的成功之道

　那時我們東拼西湊，絕不尷尬，反正七十年代的世界，對知識產權並不重視。最記得《星》中有為營造緊張氣氛或拍攝追逐的鏡頭時，會以一輪「Fast Forward」般的快鏡表達；還有一幕是李天珍被一名獸慾大發的博士襲擊，追逐到一座鋼琴前，博士從琴的一端跑到另一端，順道按下琴鍵彈奏經典的驚慄配樂「登登登登」……這顯然就是抄襲舊式迪士尼卡通或西方黑白片時代的常見手法。一套片這樣做是抄，但如果整個行業也是這樣左抄右抄，其實就是某個時代港產片的獨有風格吧。

不過說句公道話，翻看這類三十多年前的舊作（此乃一九八三年的作品），我們卻要當成認識香港歷史文化的「活化石」來研究，才能找到這些爛片的價值。事實上，香港的成功方程式，跟《星際鈍胎》十分類似——當年香港跟其他亞洲國家一樣，都是靠抄起家，然後靠著低廉的成本，來成為「四小龍」。想想，其實也就是我們上一代今天仍不斷歌頌的「獅子山下精神」。

蛇殺手
港產死亡筆記

日本漫畫《死亡筆記》的主角夜神月，在奇遇下得到能殺人於無形的筆記本，而他亦利用此殺盡壞人和阻礙其計劃的人，為締造沒有罪惡的世界而努力；一九七四年的《蛇殺手》，由甘國亮飾演的志宏亦有類似的奇遇。

備受欺凌的他，無意中發現自己有操控毒蛇的能力，而志宏亦「善用」這本錢，殺壞人、幹掉礙事者，還有「解放」可憐的人⋯⋯兩個時代，兩地不同文化，卻說著同一回事，就是當人擁有操生殺之權時，就會愈陷愈變態，而他們卻還以為自己很正義。

人吃人的社會

《蛇殺手》距今雖接近五十年，但所描繪的社會，幾乎與今日無異：主角志宏以今日的標準來看，是個深度宅男：孤獨、飽受欺凌、長期處於低下階層，還有「罪中之罪」——一樣衰，所以每個無心之失，都會被無限放大；對異性的慾望固然

179

因外貌和低微的身份而無法正常地滿足，就連望一望街上的妓女，也遭殃被毒打搶錢，志宏可說是「躺著也中槍」的佼佼者。

這些不幸的遭遇，是他走上成魔之路最合情合理的藉口，而能隨意念操控毒蛇攻擊別人的本事，亦成為這「惡魔」最大的武器。儘管志宏沒有夜神月的冷靜，老是流露著失控的癲喪，但本質上都是隨著其扭曲的價值觀，實踐他心目中的正義。

編劇倪匡筆下的七十年代香港：暴發、逼人的生活、逼良為娼、弱小者被人欺凌，一切都是灰暗和充滿壓迫。志宏更代表著處於低下階層的年輕人，沒出路的狀況把他徹底扭至變態，而且整個故事卻盡是推向極致，沒有轉彎的餘地——最終結局是，毒蛇們幾乎全被志宏以烈火燒死，而死裡逃生的小蛇則復仇咬死志宏。

題材尺度超大膽

人們常說，七八十年代的香港電影工業很繁

盛，皆因作品在創作上可以好盡好大膽，就像《蛇殺手》，導演桂治洪不僅在視覺上衝擊觀眾，更在意念上衝擊大家的尺度：SM式以虐取樂的性幻想、上百條蛇不斷向鏡頭吐舌的觸目驚心，還有視「殺」為「解放」的變態意念，例如使蛇咬死他心儀已久、卻淪為妓女的秀娟，還有志宏最後親手燒死對他忠心耿耿的毒蛇們。

現在看來，《蛇殺手》尺度與口味，真的不是人人可以接受，特別在這多吐兩句髒話也會招罵好cheap好低俗的今天，相信暫時後不見來者。

181

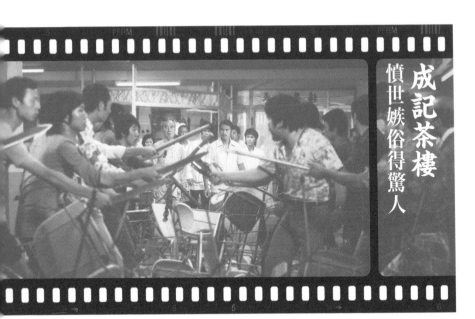

成記茶樓
憤世嫉俗得驚人

某年香港電影節，文化中心內貼出了很多經典舊電影海報，發現一個赫赫有名的舊名字——桂治洪。桂氏被譽為「香港Cult片王」，電影風格有點另類誇張，要數其成名作便不得不提《成記茶樓》。

《成》是一九七四年作品，題材頗貼近草根生活。一間開設在公共屋邨的街坊茶樓，老闆是一身肌肉橫練的「大哥成」王成（陳觀泰飾）。他猶如古代大俠「上身」，具強烈的俠義精神和道德觀，但含蓄而不張揚。說王成是茶樓老闆，倒不如說他更像一位「掌門人」或「寨主」——在細小茶樓內，竟然招滿伙計，因為他每當遇到落難者，都會出手接濟並邀其成為伙計。當然也有威嚴一面，就是以道德規範下屬，倘若他們幹了違背良心的事，就會遭解僱。

跟很多武俠小說隱世奇人一樣，王成本來處處忍讓，可是在這個乖張世界，也令大哥成對世界感失望與憤怒——桂治洪那偏激得瘋狂的情節安

比敵人更暴力

在《成》中，我們可見桂治洪憤世嫉俗得驚人，那種對社會不平事和惡勢力的憤恨，在一些打鬥場面發揮得淋漓盡致。例如片初「點心妹」弟弟為姐報仇前，以怒砍青瓜和西瓜作預習，今日看來畫面雖有點惹笑，但小弟弟將鮮紅的西瓜肉砍至茸爛，亦極具血腥暴力的象徵。另一幕「成記茶樓」被三個飛仔搗亂，伙計除了圍毆打外，更狠狠按著飛仔們淥上滾水！畫面無疑瘋狂癲喪，卻令觀眾看得痛快。

無論崇尚疾惡如仇也好，以暴易暴也好，調子在港產片中常見，可是大部分導演傾向將代表正義一方的暴力場面盡量規範，令「正義的暴力」顯得合理和克制。但《成》中，代表正義（或被欺壓）一方，較歹角顯然暴力得多。這份激進，除見桂治洪義憤，亦令人明白何以他會被封為「香港Cult片王」。

排，將大哥成正義怒火推向極致。由故事開始點心妹遭飛仔害死，作歹者卻逍遙法外。壞人四處肆虐，但法律在他們面前竟顯得軟弱無力。王成明明只想安分經營一間茶樓，可是卻不斷遭黑社會和警方搗亂和刁難……每一件事，都逼得大哥成毫無退路，要他在這不公世道裡，不惜一切、不擇手段作出正義反抗。

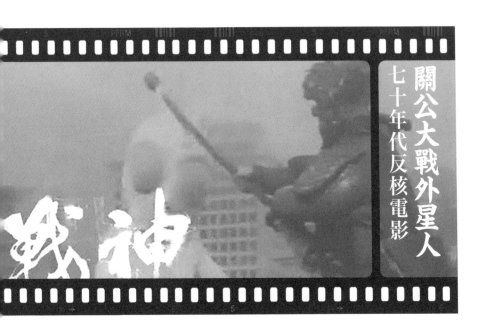

近年當談及香港的 cult 片時，總會將一九七六年《關公大戰外星人》（又名《戰神》或《香港大災難》）當作「神作」般供奉。這部電影以日本超人特攝片 crossover 中國傳說中的「武神」關公，本來已經噱頭十足，再加上故事的背景發生在香港，更令本地觀眾感到分外親切。

《關公大戰外星人》的故事基本上跟那個年代的日本超人特攝片十分雷同，都是被身形龐大的外星人突然強襲地球，科學家顯得一籌莫展，末日結局近在咫尺時，超級英雄剛好趕及出現，那就是科學家中由父親所雕刻出來的關公像。全人類感到絕望之際，關老爺的神靈突然附身在這木刻雕像中，並放大成二、三十層樓高的武神，圍著尖東海旁與外星人死戰（因畫面中長期出現尖沙咀鐘樓）。最後當然是超人打敗怪獸，關公成功拯救地球。

184

關公拯救地球

故事巧妙地將中國民間宗教元素融入超人片中，頗有趣味；再考慮到那個年代的日本超人片，其城市景觀模型亦十分粗糙，那麼《關》片至少讓人認出是尖沙咀的模型就更見誠意了。今日很多人視這部電影為 cult 片，是因為大家都將故事的看點，放在粗糙拙劣的外星人造型，或關公化身成「紅面超人」的無厘頭劇情上，但這部電影最發人深省的，在於外星人為何要襲擊香港（地球）。

原來是人類發展核技術，並

在外太空不斷核試，大大破壞了外星人的居住環境，為了生存，外星人才到香港搞破壞。他們在狠襲地球時，已給人類四十八小時關閉科學中心及消滅核設施的機會，可是戲中的科學家，卻從沒想過問題是源於人類自己製造累人累物的核設施，反而一心只想發明無堅不摧的死光鎗，發著「守護人類，挽救地球」的大夢，最後還要讓關老爺背上不分青紅

皂白的污名，顯靈將三名本來是

到地球討公道的外星人殘殺，實在叫人無可奈何。

回想今天的世界，又何嘗不是把那些反核之

士，當成外星人般看待？

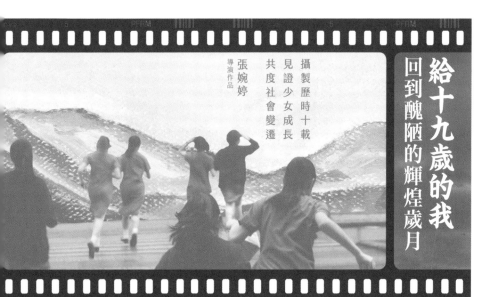

給十九歲的我
回到醜陋的輝煌歲月

張婉婷
導演作品

攝製歷時十載
見證少女成長
共度社會變遷

由張婉婷執導的紀錄片《給十九歲的我》，記下了六位英華女書院從中一到完成學業，並連繫過往十年社會情況的變異。起初明明是一致好評，但當被揭發這些學生精彩故事的背後，原來在半推半就、半呃半氹之下而成，大家對《給》和張婉婷的印象立時出現180度逆轉。

大家覺得最震撼的，是張婉婷明明一身文藝氣息，從後生到老都彷彿是電影圈的清流，怎麼對待拍攝的學生時，竟嘗試「霸王硬上弓」逼學生在不情願下就範，讓《給》公開放映如此卑污？

一將功成萬骨枯

但其實八九十年代香港電影的成功，我們又沒有聽過以下繪形繪聲的「傳聞」：

其一，特技演員從高處躍下，永遠都只是靠紙皮箱和薄軟墊來卸力；其二，不時都會在娛樂版某一角看到替身演員拍劇時半身不遂嚴重燒傷甚至死亡；其三，八九十年代為「求情慾」凌辱場面

187

更加逼真，女星被「假戲真做」的傳聞時有出現。

當中有幾多是現實，有幾多只是都市傳聞？其實從來我們也沒有太再在意。即使一切都是真，我們也不會覺得憤慨，反而會當成奇趣無比的花邊新聞，並視之前促銷電影的噱頭。上一代人總認為，投身娛樂圈都是貪慕虛榮，所以任何不公平的事，他們都歸類為「食得鹹魚抵得渴」，是不值得同情的。觀眾的冷漠，加上那些電影人為求效果不講底線的靈活變通「香港特質」，便造就出當年港產片的醜陋盛世。

生活文化 LIVING CULTURE

消失的記憶 舊香港的光影故事

作者／勇先

文字編輯／陳竹平

版面設計／梁文俊

國際書號／978-988-75832-3-3

初版／二〇二四年五月

定價／港幣一百三十八元正

出版／Live Publishing

叢書系列／生活文化

電郵：livingculturehk@gmail.com

發行／泛華發行代理有限公司

電話：(852) 2798 2220

傳真：(852) 3181 3973

地址：香港新界將軍澳工業邨駿昌街七號星島新聞集團大廈